雜耍拋接基本教材

紅輝技巧

初階技巧 · 進階技巧 · 高階技巧

前　言

　　耍缸罈的技藝表演，在漢代就已成為雜技百戲中的主要項目之一，這種技藝與跳丸、跳劍一樣，屬於雜耍拋接類。表演時將缸或罈以拋、丟、推、送、蹬、踢及旋轉方式拋向空中，當缸或罈落下時，再利用身體各部位去承接，這些身體部位包括拳、掌、手肘、頭、額、頸肩、背……等。這項技藝最迷人的地方在身體部位成功地承接落下的缸罈時，那瞬間及時掌握了道具的重心和維持了身體與道具整體的平衡。

　　本書是根據國立臺灣戲曲學院民俗技藝學系雜耍拋接基本教材——缸罈技巧課程編寫而成。本書計分六章，詳細介紹雜耍缸罈拋接技巧的起源與發展、技巧描述、教學法及注意事項。第一章缸罈的發展與教學準備，第二章單罈技巧訓練關鍵，第三章雙罈與三罈技巧訓練關鍵，第四章雙人拋接單罈技巧訓練，第五章耍缸技巧訓練關鍵，第六章雙人耍缸技巧對拋訓練。本教材內容依難易度分為初階、進階、高階三級，礙於篇幅所限，各階以顏色區分：初階為黑色，進階為藍色，高階為紅色。初階教材供學生一學年學習，進階為二學年使用，高階一學期就足夠，唯高階之熟練，是終身不斷精進的事。缸罈教學重點為四大基本要素：一、定點控眺訓練；二、拋接訓練；三、腳部踢、蹬訓練；四、動向控制訓練等。掌握缸罈技巧四大基本要素及三階逐級而進的原則，利用科學方法教學，比較容易掌握正確的練習方式，學生學習基本技巧就會有更深的體會，從中，學生必能發掘自我更深的潛能，為未來缸罈技藝多元發展埋下深厚的基礎。

　　學生適不適合學習缸罈技藝？何時開始學習？是要因材施教的。無論從國中一年級、二年級或三年級開始入門，本書的初階、進階、高階順序，大致可循。至於學習時程，也可以因學生的資質和努力程度，延長或縮短。前述初、進、高階教材的學習時間，也只是一般原則。任何技能的學習都是循序漸進的，在此要聲

明的是，三階練習過程須每日不間斷地反覆練習，而不是單練進階，不練初階。舉例來說，若某生已練到進階，則與此進階動作有關之初階動作，皆須練習。一來暖身，二來複習，以作為學習新動作之基礎。在章名上，筆者之所以使用"關鍵"二字，主要在強調初學者的動作一開始就要被規範，也就是說必須按部就班依技巧的竅門去充分練習，紮下堅實的基礎，進而才可以揣摩出書中連貫動作的訣竅。等熟練這些技巧，便能加入多種元素，使缸罈藝術在身體各部位進一步展現。

　　為了普羅大眾都看得懂，本書在用字遣詞上力求簡潔明晰。在教學科技學方面採用現代科技所帶來之便利，每張照片都掌握一串動作的關鍵點而設計，張張照片用箭頭標明動作進行的方向，配合照片帶領著學生以輕鬆的學習模式學習，無形中降低了難度，也減輕了訓練的強度。進而大幅提升訓練速度和效果，改變傳統雜耍教學不變的模式。希望本書能為雜耍技藝教學科學化奠定基礎，能為提升專業學術內涵，將雜技藝術推向世界每一個角落，豐富人類生活，盡點力量。

　　本書在文字敘述時，有三點說明：一為主角以學生、學員、演員交互稱之，意在閱讀時多變化，避免乏味。其實，做動作者有可能是一般學生，也有可能是參加研習營的成年學員，更有可能是已學成上台表演的演員。二為前面介紹初階動作時，基本動作敘述較詳實；介紹進階、高階動作時，初階動作就不再細述。三為求生動，在用字遣詞上亦會稍作變化，例如：「完成全部動作」，有時會寫成「完成動作全程」；「拋物線」有時會寫成「動線」。

　　直至目前，缸罈技藝的專書並不多見，希望拙著能拋磚引玉，觸動更多的愛好者一起來編寫更豐富的教材，這是筆者殷切企盼的。

校 長 序

功底紮穩，技藝提升，融合創新

　　教育國之本，文化是核心，藝術為瑰寶。傳統戲曲是民族文化的表徵，要戲曲文化能綿延不絕永續發展，便要保存傳統精粹，維護傳統，更要結合時代脈動，與時俱進，傳統才不至於僵化變成古物，而無人聞問。戲曲學院有著豐富傳統文化作後盾，資產豐厚是最大優勢，但唯有融合創新一途，未來才有發展。

　　臺灣戲曲學院是我國教育體制內唯一的戲曲人才養成所，為培育優秀傳統戲曲人才，以傳承文化藝術、融合創新、弘揚戲曲藝術為己任。本校師生對戲曲教育的研究發展、教學演練、乃至實習驗證，莫不戰戰兢兢、全力以赴，追求與時俱進、精進再精進。近年來，各學系各類科各科目傳統戲曲技藝的影音與紙本教材陸續出版，正是戲曲教育改革的重要一環，既留存先人藝術精髓，也傳承技藝精粹，這是戲曲經典文獻，更是現代戲曲教育革新的有力明證。

　　目前本校有關歌仔戲、客家戲、京劇、戲曲音樂、劇場藝術與民俗技藝的教材出版，已有近百冊之譜，深入淺出、循序漸進、各成系統，對教師與學生都有極大裨益，深值嘉許。民俗技藝號稱百戲之首，在戲曲中佔有一席之地，更自成一格、獨立展現特色。它源自民間、貼近庶民，千百年來先民於農餘閒暇或慶典宗儀時節，利用生活周遭器物當道具，以靈活的肢體操作，呈現雜耍力與美的極限，百藝紛呈、博大精深。

　　民俗技藝學系(前身為綜藝科、綜藝舞蹈科) 1982年成立至今，已屆而立之年，隨著時勢推移，傳統民俗技藝教學在腰腿頂、翻滾、舞蹈與雜耍的訓練上，一向講求「功底紮穩，技藝提升，融合創新」，以符合時代需求。雜技教材書籍也從《綜藝科課程基本教材》、《雜技教材》、《腰腿頂初階基本教材》，發展到《雜耍拋接技巧初階——球、圈、棒基本教材》，與即將出版的本書《雜耍拋接基本教材——缸罈技巧》，一路走來，教與學態度務實，令人欣慰。

雜耍拋接基本教材——缸罈技巧

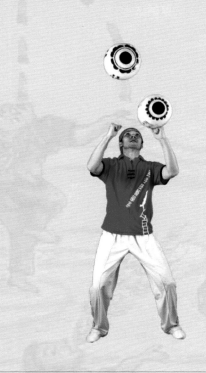

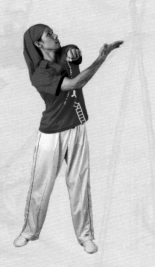

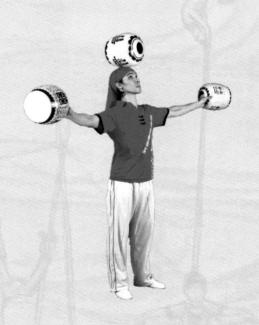

第一章　缸罈的發展與教學準備

　　缸罈主要以重量、形狀、大小的不同來訂定名稱。缸罈技藝的表演一般以一或二人為主，但也有三人以上組成的團體。　在一連串的表演過程中，缸罈始終在身體各部位保持平衡，直到表演結束後，將缸或罈輕放在地上亮完相才算完成。雜耍拋接的道具幾乎是沿一定的軌道運動，道具再回到演員身體部位時，以表演者能瞬間掌握重心、維持平衡，為其主要特徵。缸罈的質料也因工藝技術的進步，不斷改良：

第一節　缸罈種類介紹

　　雜耍缸罈種類分為三種：一為瓷器，早期雜耍藝人利用家庭花盆器皿來做表演，其重量與質材都是符合耍缸罈技巧的條件。二為鐵器，後來耍罈藝人因瓷器在運送或表演過程中容易破碎，所以改用鐵質缸罈來代替瓷質缸罈。三為玻璃纖維，近二十年來缸罈雜技藝人因時代進步，雜技道具不斷創新改良，所製作出玻璃纖維質材的缸罈，深受缸罈藝人與學生的喜愛。各類詳細介紹如下：

一、瓷器

　　古代陶瓷的發明是人類文明發展的重要進程，它是人類按照自己的意志創造出來的一種嶄新的生活用具。陶瓷的發明，揭開了人類利用自然、改進生活新的一頁，具有重大的歷史意義，是人類生產發展史上的一個里程碑。陶器是用泥巴（粘土）成型晾乾後，用火燒出來的，是泥與火的結晶。罈口上圓直徑12公分、高度28公分、下圓直徑17公分，重量4公斤（見圖1）。缸口上圓直徑33公分、高度36公分、下圓直徑22公分，重量10公斤（見圖2）。

圖1

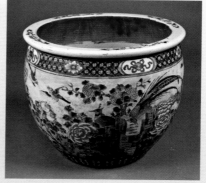
圖2

第一章　缸罈的發展與教學準備

第二章　耍罈技巧訓練關鍵

第三章　雙罈與三罈技巧訓練關鍵

第四章　雙人拋接單罈技巧訓練

第五章　耍缸技巧訓練關鍵

第六章　雙人耍缸技巧對拋訓練

第一章
缸罈的發展與教學準備

第二章
單罈技巧訓練關鍵

第三章
雙罈與三罈技巧訓練關鍵

第四章
雙人拋接單罈技巧訓練

第五章
耍缸技巧訓練關鍵

第六章
雙人耍缸技巧對拋訓練

二、鐵器

用鐵質來製作表演用的缸罈，其原因在當時藝人耍瓷質缸罈時較易破裂。經由冶鐵技術製作成的缸罈，讓學生在練習上可以大膽的嘗試高難度動作。不過，鐵製缸罈的重量與角度都不如瓷器來得好。罈口上圓直徑12公分、高度28公分、下圓直徑17公分，重量3公斤（見圖3）。缸口上圓直徑33公分、高度36公分、下圓直徑22公分，重量7公斤（見圖4）。

圖3

圖4

三、玻璃纖維

隨著工業技術的發展，缸罈道具改良至今，質料已漸漸邁向玻璃纖維。玻璃纖維的重量較輕，學生使用時安全性較高，且動作難度也可提升。因此，道具的改良讓學生可以自由地、有創意地開發技巧，因為過程中易得成就感，所以獲得了不斷學習的動力。罈口上圓直徑12公分、高度28公分、下圓直徑17公分，重量2公斤（見圖5）。缸口上圓直徑33公分、高度36公分、下圓直徑22公分，重量5公斤（見圖6）。

圖5

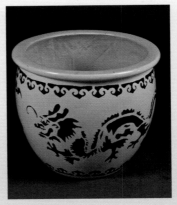

圖6

第二節 練習缸罈前準備工作

從雜技教學訓練的角度來看，技術愈往高難度發展，其潛在的危險性愈大。但不能因此望而生畏，要面對問題所在，極思解決之道。目的無他，只為增強防範措施，降低傷害率，甚至達到零傷害，以提高學生對危機的認知和教師對教學績效的追求。

教學，包括教師教、學生學。任何工作，之前一定有準備階段。教師要教學準備，學生也要有學習前的準備工作。

一、學生準備

(一)服裝配件

學生的服裝以貼身或是運動服為主，頭上可綁頭巾或毛巾，以免拋接缸罈時不小心砸到頭部。腰部繫綁腰帶，一方面在做動作時保持身體姿態挺拔，另一方面可協助學生在做高難度動作時產生保護作用。鞋子以平底功夫鞋、膠鞋、兩片鞋、武術（迴力）鞋為主。

運動服

頭巾

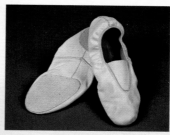

兩片鞋

腰帶

(二)道具的檢查及維護

　　道具的檢查與擦拭，無論是在表演前或是練習前，這項準備工作是不可或缺的，檢查範圍包括：缸罎表面漆是否龜裂、罎身是否破損。一旦察覺到有破損與掉漆的情況，禁止再拿來練習。原因在於缸罎構造組織已有損壞，如繼續使用，學生容易造成傷害。此外，缸罎在雜耍中是一個神聖的道具，練習缸罎時，切勿把它當成板凳來坐或當玩具來玩，因為道具些微變形，都會影響學生抓握的安全、缸罎的運動軌道、⋯⋯。學生忽略缸罎的好壞狀況，那受傷的就是自己。無論是練習前或是練習後都需詳細再次檢查，檢查完畢後必須把缸罎用布料包裹起來放至道具間，或是存放在櫃子中。為何要如此詳細規範與要求？原因在於它是表演的工具，一旦沒有好好的保養與照顧──裂口逐漸擴大，缸罎的損壞情況就會更加嚴重。

(三)保護墊類

　　保護墊是保護學生在做拋接翻滾動作時所準備的相關設備，一般來說，其規格為寬120公分×長240公分×高8公分，內芯為高密度聚合棉，雙面開合（見下圖）。有了保護的器材，使學員信心增強，可大膽嘗試高難度動作。

保護墊

二、教師基本學養

　　雜技教學是複雜又細膩的一門工作，按照特有的基本教材、訓練規範來做訓練，並依據學習對象實際情況而訂定教學計畫。一個學習不認真、不求上進、紀律散漫、怕苦怕累的學生，是不可能成為一位全方位技藝人才的。所以教師在教學訓練實施過程中，應具備並把握幾點基本條件及原則：

(一)教師基本態度

教師應掌握學生的學習狀況，瞭解學生家庭背景、生活習慣，做為教學設計之參考。要秉著愛心、熱心、公平、公正的態度，成為學生們的良師益友，讓學生們在和藹的氛圍中愉快的學習技術。

(二)專項選材

在雜耍教學過程中，學生身體基本的素質是非常重要的一環。本書對學生的身體素質，包括：柔軟度、協調性、肌耐力、敏捷性、平衡感以及爆發力……等多所涉及，教育本來就需要因材施教，注意到這些身體素質，才能提昇教學效果。這些身體素質中，尤其是爆發力在做高難度拋缸罈技巧時，重要性更為突出。

(三)設立明確的教學目標

教育學生須明確的訂定學習目標，尤其在附學習方面，培養學生不怕吃苦、不怕累的精神。在訓練中逐步讓學生習得自覺性與主動性， 建立學生未來自我學習、終身學習的習慣。

(四)組織教材內容重點

教師不僅要掌握教材內容，同時也要因材施教找到學生的特點，制定出不同的內容進度，採取適合的教法，紮下堅實的基本功，後續的難度動作就簡單明瞭了。

(五)動作要領講解與做好正確示範

教學中動作要領的講述與示範缺一不可，講解時須強調語言清晰及動作之重點分析。教師示範，如傳授新技巧時應使學員建立一套完整的動作概念。教師可從頭到尾先做一次示範動作，使學生看了教師示範後，必能增加學習慾望。

(六)訓練模式應多元化

教師應了解學生的個人特點，每個學生的反應力與協調能力不一，對同一個動作所呈現出來的錯誤也有所不同。在一成不變的動作訓練之下，容易使學生身心產生疲勞和厭倦的情緒，所以要善用多元教學法，例如：可以透過同儕相互比較，來提高學習的動機。

(七)加強規範教育

加強學生規範教育，教學中紀律的好壞足以影響到課室的安全和訓練的效果品質，由於雜技訓練的動作幅度大於一般學校的體育課程，更顯現出它的專業性與複雜性，所以在規範教育方面，教師要對學生耳提面命，課堂中嚴禁嬉鬧，嚴格要求注意力集中，聽從教師的指引，避免發生危險。

第一章　缸罈的發展與教學準備

第二章　單罈技巧訓練關鍵

第三章　雙罈與三罈技巧訓練關鍵

第四章　雙人拋接單罈技巧訓練

第五章　耍缸技巧訓練關鍵

第六章　雙人耍缸技巧對拋訓練

(八)危險預防

1.暖身運動

課前，教師和學生須自我暖身，範圍包括頭、頸肩、手臂、腰腿等關節部位。課後，需自我按摩放鬆，並保持良好的精神狀態，以預防學生運動傷害及教師職業病的發生。

2.保護規範

教師應告知學生，在非上課時段，嚴禁學生在無教師指導的情況下做練習。未受過專業訓練的其他教師或學生隨意保護，都是嚴格禁止的，以防止運動傷害發生。

3.人員保護

練習缸鐔技巧時，保護人員扮演著很重要的角色（見下圖1~3）。簡單來說，教師站在學生旁不做任何的助力動作，尤其學生在練習高難度動作時，如：高拋、腳蹬或順其自然往上拋、蹬的連續動作時。不做任何助力的目的，要學生能夠體會主動用力的感覺和建立獨力完成動作的信心。教師口頭鼓勵學生大膽嘗試高難度動作，一旦高拋遇到危險時，教師要做出快速承接動作來化險為夷，避免缸鐔砸傷學生。教師在教學時應盡最大的能力保護學生安全，寧可教師受傷，也不要讓學生有任何運動傷害。所以，教師的保護是一種防範措施，也是一種培養學生獨立掌握技術的教學技巧。

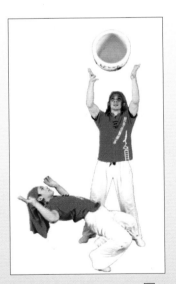
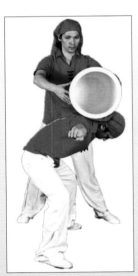

圖1　　　　　　　　圖2　　　　　　　　圖3

四、滾眺

(一)頸肩滾眺

動 作 要 領

1. 前後腳站立，重心在兩腳上。提氣收腹，控制腿、胯、腰、後背。雙手側平舉握拳，保持身體正直。罈口方向朝右，定眺。

2. 稍微梗頭[13]，屈膝下身，上胸往上微挺，使後頸肩部位產生凹下狀，以便停留罈。罈的滾動路線由頭頂下滑至後頸肩部位，雙手維持側平舉握拳。

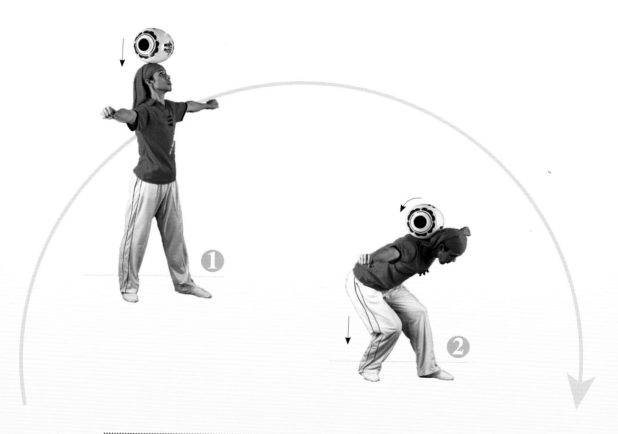

❶ ❷

注意事項
1. 罈下滑落至後頸肩部位時，應避免低頭過早，導致罈滑落方向偏離。
2. 避免腰部晃動過大、雙手未平舉，導致平衡失點[14]。

[13] 梗頭：頸部施力，提高頭部的穩定性。梗頭時，耍缸比耍罈吃力。有些家班稱之為「梗頸」，二者同義。從肢體機能論之，「梗頸」比「梗頭」準確。本書此二名詞交互使用。

[14] 平衡失點：與「失衡」同義。

(二)頸肩滾眺上頭

動作要領

1. 承前述(一)動作,或直接將側罈放在後頸肩上。雙手握拳側平舉,雙腳屈膝,彎腰,上身下移,梗頭前方定眺,保持平衡。

2. 屈膝伸直發力,身體由下往上起挑動作用。罈經過頸、後腦至頭頂上,身體站起恢復直立姿勢。當眼睛看到罈時,瞬間屈膝微蹲,緩衝罈落下來的重力[15]。最後罈回到頭頂上,雙手側平舉握拳,保持身體正直,找尋罈平衡點,掌握此平衡點。

3. 雙膝伸直站起,後腳向前併步,完成全部動作。

注意事項
1. 可與前述(一)成連續動作。
2. 滾眺上頭時所經部位,勿過於僵硬。

[15] 重力:物體從空中落下時,因地心引力加上物體高度、重量,速度會加快,稱為「重力加速度」。本書「重力」為「重力加速度」的簡稱。

第一章 缸罈的發展與教學要領
第二章 缸罈支弓川束關鍵
第三章 雙罈與三罈技巧訓練關鍵
第四章 雙人拋接單罈技巧訓練
第五章 耍缸技巧訓練關鍵
第六章 雙人耍缸技巧對拋訓練

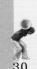

(三)滾眺下額

動 作 要 領

1. 站姿雙腳自然站立，重心在兩腳上。提氣收腹，控制腿、胯、腰、後背。雙手側平舉握拳（或開掌），身體保持正直。罈口朝右，斜上方定眺。
2. 抬頭，罈的滾動路線經由頭下滑至額頭部位時，稍微梗頭，上胸往上微挺，緩衝罈的重心，雙手握拳側平舉，保持平衡。

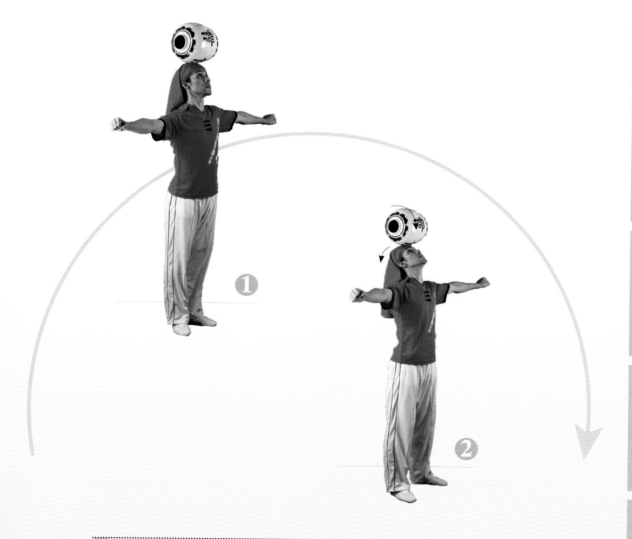

❶

❷

注意事項
1. 罈下滑滾至額部位時，勿過早抬頭，即：罈滾動動作和抬頭是相互配合的。
2. 腰部晃動過大、雙手未側平舉，將導致平衡失點。

第一章 缸罈的發展與教學準備

第二章 單罈技巧訓練關鍵

第三章 雙罈與三罈技巧訓練關鍵

第四章 雙人拋接單罈技巧訓練

第五章 耍缸技巧訓練關鍵

第六章 雙人耍缸技巧對拋訓練

第一章
缸罈的發展與教學準備

第二章
單罈技巧訓練關鍵

第三章
雙罈與三罈技巧訓練關鍵

第四章
雙人拋接單罈技巧訓練

第五章
耍缸技巧訓練關鍵

第六章
雙人耍缸技巧對拋訓練

(四)上額滾眺上頭

動 作 要 領

1.承前述(三)動作，或罈口向右放置額上，雙手握拳側平舉，梗頭，前方定眺，保持平衡。

2.頭向下點，罈的滾動路線經由額頭滾至頭上部位時，眼睛直視罈，雙手握拳側平舉，保持平衡。

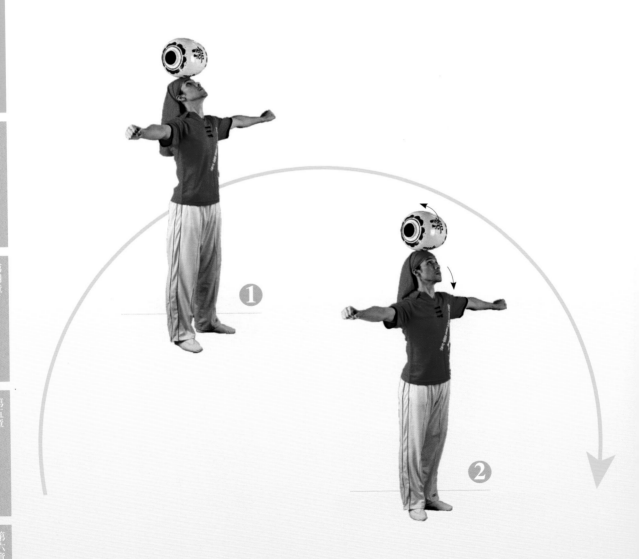

注意事項
1.本動作可與前頁(三)滾眺下額連成連續動作。
2.罈滾至頭上時，脖子部位梗住，增加頭部穩定度。
3.腰部晃動過大、雙手未側平舉，將導致平衡失點。

第二節　手部位平衡練習

　　手部位平衡包含：一、正抓、反抓、側抓平衡；二、直立拳、正立拳、挑立拳平衡；三、掌心、掌背、掌側平衡；四、單手臂平衡等四部位平衡技巧。要求學生以手掌、拳、臂等部位來掌控鐔，尋找鐔的重心，並能保持正直的身體姿態。手部練習是初學者極為重要的學習項目。

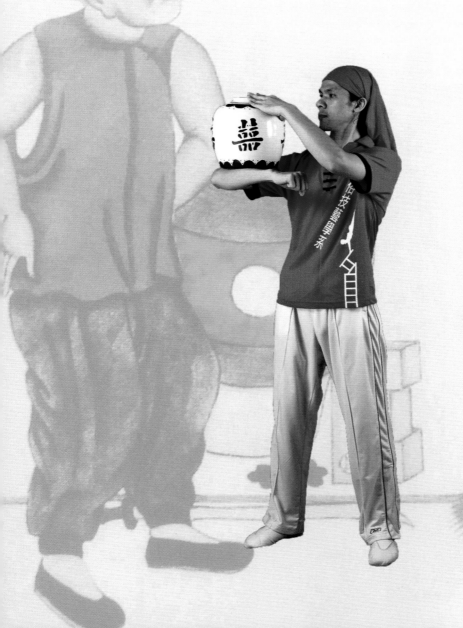

第一章　鋪練的發展與教學準備

第二章　單鐔技巧訓練關鍵

第三章　雙鐔與三鐔技巧訓練關鍵

第四章　雙人拋接單鐔技巧訓練

第五章　耍缸技巧訓練關鍵

第六章　雙人耍缸技巧對拋訓練

一、正抓、反抓、側抓平衡

動 作 要 領

正抓：1.雙腳與肩同寬。右手前平舉伸直，掌心朝上。左手捧罈，罈口朝前，收腹提氣。
　　　2.食指至小指併攏，抓住罈口上緣，大拇指扣住罈身上端，抓罈前平舉伸直。
　　　　左手叉腰，眼視正前方。

反抓：3.雙腳與肩同寬。右手前平舉伸直，掌心朝下。左手捧罈，罈口朝前，收腹提氣。
　　　4.同前述2.，唯，抓住罈口下緣，大拇指扣住罈身下端。

側抓：5.雙腳與肩同寬。右手前平舉伸直，掌心朝左。左手捧罈，罈口朝前，收腹提氣。
　　　6.同前述2.，唯，抓住罈口側緣，大拇指扣住罈身側端。

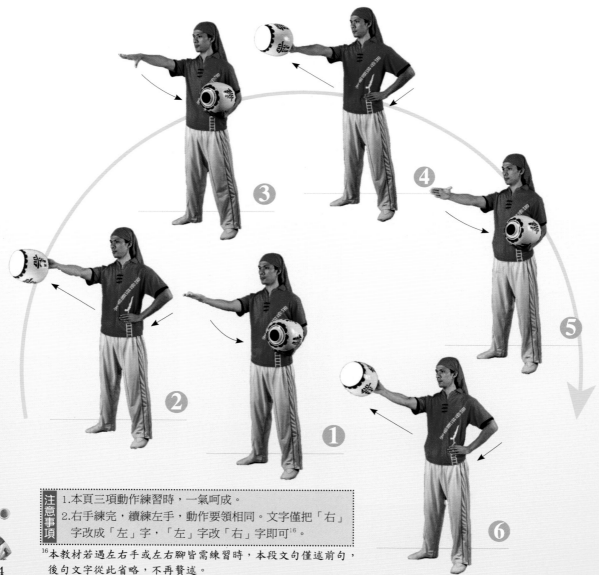

注意事項：1.本頁三項動作練習時，一氣呵成。
　　　　　2.右手練完，續練左手，動作要領相同。文字僅把「右」
　　　　　字改成「左」字，「左」字改「右」字即可[16]。

[16]本教材若遇左右手或左右腳皆需練習時，本段文句僅述前句，
　　後句文字從此省略，不再贅述。

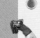

二、直立拳、正立拳、挑立拳平衡

動作要領

直立拳：1.右手手肘彎曲，上肱與前臂成90度，握拳上舉，拳心朝左，拳面朝上保持平面。
　　　　　　左手捧罈，罈口朝前，雙腳站立與肩同寬。

　　　　　2.左手將罈放至右手拳面上，罈口朝前，然後插腰，眼睛注視罈。

正立拳：3.動作同直立拳1.，右手拳心朝前。

　　　　　4.動作同直立拳2.。

挑立拳：5.右手握拳前平舉，手腕上彎立腕，拳心朝前。左手捧罈，罈口朝前，雙腳站立與
　　　　　　肩同寬。

　　　　　6.左手將罈放置於右手拳面上，插腰，眼睛注視罈，保持罈在手上的穩定性。

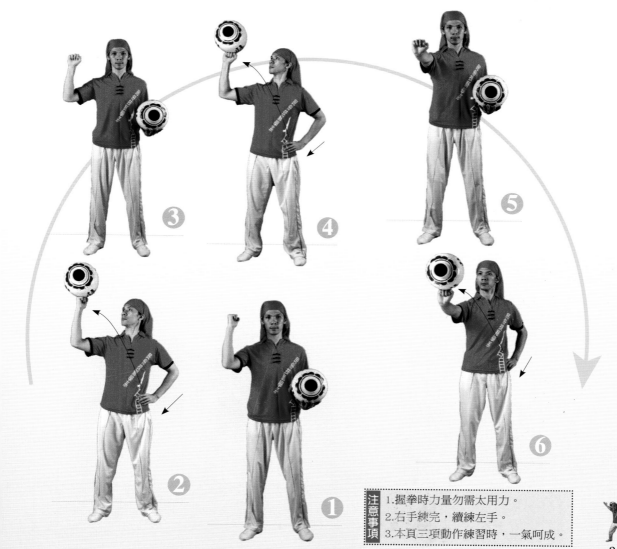

注意事項
1.握拳時力量勿需太用力。
2.右手練完，續練左手。
3.本頁三項動作練習時，一氣呵成。

第一章 缸罈的發展與教學準備

第二章 單罈技巧訓練關鍵

第三章 雙罈與三罈技巧訓練關鍵

第四章 雙人拋接單罈技巧訓練

第五章 耍缸技巧訓練關鍵

第六章 雙人耍缸技巧對拋訓練

三、掌心、掌背、掌側平衡

動 作 要 領

掌心：1.右手手肘彎起，前臂前平舉，掌心向上，五指併攏，雙腳站立與肩同寬。
　　　　　左手捧罈，罈口朝前預備。
　　　　2.左手將罈放置於右手掌心上，維持罈身重心平穩。

掌背：3.右手手肘彎起，前臂前平舉，掌心朝下，五指併攏，雙腳站立與肩同寬。
　　　　　左手捧罈，罈口朝前預備。
　　　　4.左手將罈放置右手掌背上，維持罈身重心平衡。

掌側：5.右手手肘彎起，前臂前平舉，掌心朝左，五指併攏，大拇指下扣，與食指虎口間成
　　　　　一平面。雙腳站立與肩同寬。左手捧罈，罈口朝前預備。
　　　　6.左手將罈身放置大拇指與食指虎口間，維持罈重心穩定平衡。

注意事項
1.手掌伸直力量勿需太用力。
2.左手練習時動作同上，方位相反。
3.本頁三項動作練習時，一氣呵成。

四、單手臂平衡

動 作 要 領

1. 站姿雙腳與肩同寬。右手握拳，彎肘平舉，拳頭擺至胸前位置。左手持罎預備。
2. 左手將罎放至右手肘平面上方，罎口朝上。
3. 等罎放置手肘後，再慢慢找尋罎的重心，保持平衡。左手插腰，眼睛注視罎，完成全部動作。

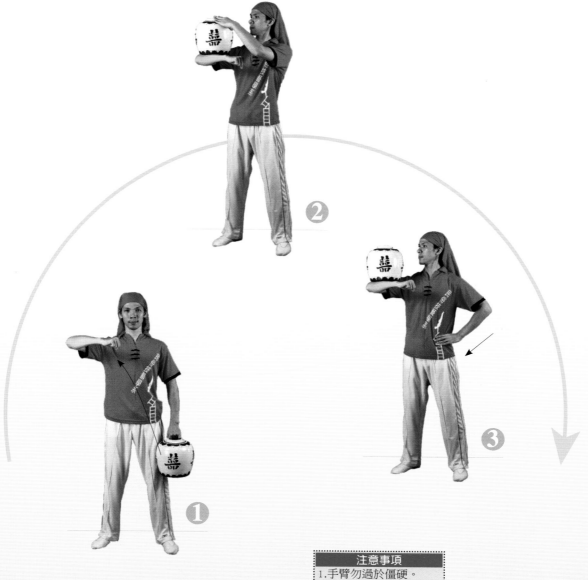

```
注意事項
1. 手臂勿過於僵硬。
2. 右手練完，續練左手。
```

第一章　罎罐的發展與教學準備

第二章　單罎技巧訓練關鍵

第三章　雙罎與三罎技巧訓練關鍵

第四章　雙人拋接單罎技巧訓練

第五章　耍缸技巧訓練關鍵

第六章　雙人耍缸技巧對拋訓練

第一章
缸罈的發展與教學準備

第二章
單罈技巧訓練關鍵

第三章
雙罈與三罈技巧訓練關鍵

第四章
雙人拋接單罈技巧訓練

第五章
耍缸技巧訓練關鍵

第六章
雙人耍缸技巧對拋訓練

第三節　下肢平衡練習

　　下肢平衡包含：一、勾腳平衡；二、提膝平衡；三、腳掌平衡等三部位平衡技巧，即是要求學生在保持原有的身體姿態，以腳、膝、胯三部位的微調，來掌握罈的重心。下肢平衡也是初學者極為重要的要領之一。

一、勾腳平衡

動 作 要 領

1. 右腳向前踏出半步，大腿至小腿伸直，腳跟著地，腳尖朝上。右手反抓持罈，左手握拳側平舉，拳心朝下。
2. 身體向右下方彎下，罈口朝上，把罈放置腳背上，左手仍是側平舉握拳。
3. 罈放穩於腳上後，起身。右手握拳側平舉。右腳慢慢勾腳抬起，並找尋罈的重心及平衡點。
4. 罈在腳上平穩時，眼睛直視前方。

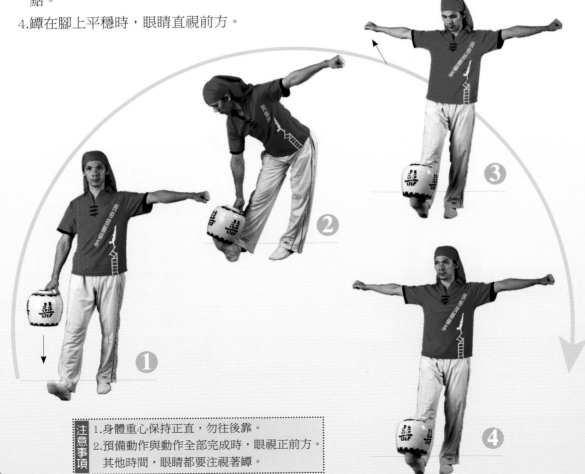

> 注意事項
> 1. 身體重心保持正直，勿往後靠。
> 2. 預備動作與動作全部完成時，眼視正前方。
> 其他時間，眼睛都要注視著罈。

二、提膝平衡

動 作 要 領

1. 左手側平舉握拳，拳心朝下。腳向前伸出，右膝蓋抬起。右手側抓持罈，身體向右下微彎，將罈至於腳背上，罈口向右。腳尖上勾，微勾住罈。
2. 右手手掌由側抓移到罈身上方，輕按罈，尋找重心及平衡點。
3. 右手手掌離開罈身，側平舉握拳。右腳向下慢移，身體保持正直，找尋身體與罈之平衡。
4. 罈在腳上平穩後，右腳慢慢放下，腳跟著地，眼睛直視前方。

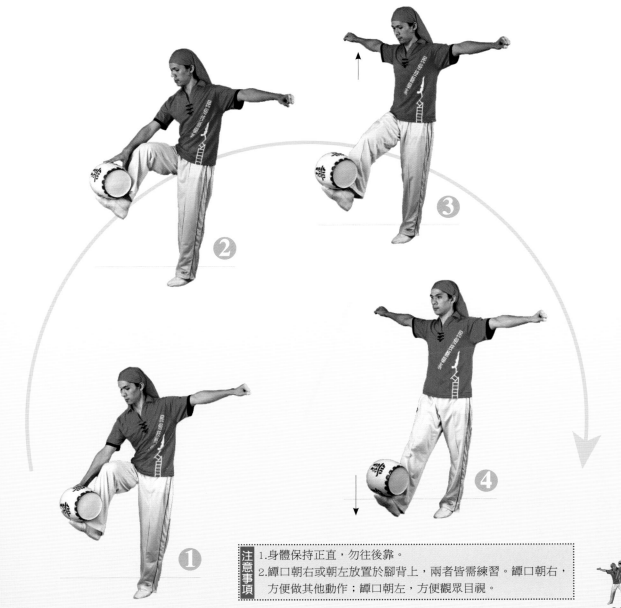

第一章 缸罈的發展與教學準備

第二章 單罈技巧訓練關鍵

第三章 雙罈與三罈技巧訓練關鍵

第四章 雙人拋接單罈技巧訓練

第五章 耍缸技巧訓練關鍵

第六章 雙人耍缸技巧對拋訓練

注意事項
1. 身體保持正直，勿往後靠。
2. 罈口朝右或朝左放置於腳背上，兩者皆需練習。罈口朝右，方便做其他動作；罈口朝左，方便觀眾目視。

三、腳掌平衡

動 作 要 領

1.身體躺仰在地面上，屈膝縮腳。直立罈置於右腰側，右手反抓罈口預備。

2.雙腳抬起，腳底朝上。側罈放腳掌上，罈口朝右，雙手扶罈尋找罈的平衡點。

3.罈平穩後，雙手擺至地面。膝蓋慢慢向上伸直舉起，隨時掌握罈的平衡點。

4.腿伸直，腳掌上舉側罈，並保持罈的平衡。

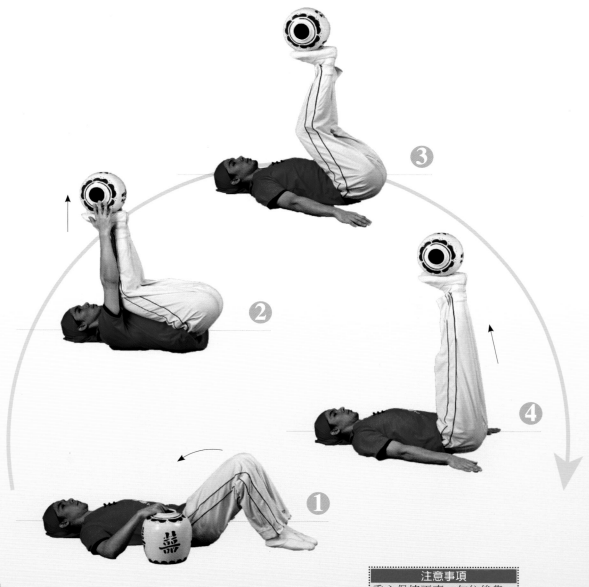

> **注意事項**
> 重心保持正直，勿往後靠，
> 以避免罈掉下砸頭。

第四節　拋接練習

　　缸罈技巧中，拋、接雖是兩個不同的動作，但都是缺一不可的技術。「拋」的技術是包括演員以頭踮送、以手丟拋、以脖子踮彈踮送和以腳拋踢……等方法，使罈暫離身體的技巧。「接」的技術主要指演員在各種距離，以頭、手、腳或脖子……等身體部位，將罈接住，並保持其穩定的技術。拋與接既可由單人完成，也可與他人相互配合共同進行。

　　缸罈拋接，無論採取何種訓練方式，均應盡力做到動作準確、彼此協調、過程順暢的基本要求。拋接動作包括：一、手部拋接；二、頭與頸肩部挑拋接；三、腿部踢、蹬拋接等。

第一章　缸罈的發展與教學準備

第二章　單罈技巧訓練關鍵

第三章　雙罈與三罈技巧訓練關鍵

第四章　雙人拋接單罈技巧訓練

第五章　耍缸技巧訓練關鍵

第六章　雙人耍缸技巧對拋訓練

第一章
缸罈的發展與教學準備

第二章
單罈技巧訓練關鍵

第三章
雙罈與三罈技巧訓練關鍵

第四章
雙人拋接單罈技巧訓練

第五章
耍缸技巧訓練關鍵

第六章
雙人耍缸技巧對拋訓練

一、手部拋接

(一)正抓罈拋接

動作要領

1.右手掌心朝上正抓罈口上緣，左手握拳側平舉拳心朝下。身體站姿，併腳收腹。

2.右手抓罈以擺盪方式在右側前後擺盪二至三次，最後一次將罈向右前上方拋送。

3.把罈拋送至額頭前方。

4.罈落下時，以正抓接罈。

5.同前述2.，再將罈擺盪拋丟至右前上方，右手以直立拳準備接住罈身。

6.雙膝微屈，以直立拳接住罈身。雙膝伸直站起保持平衡，左手自始至終側平舉握拳。

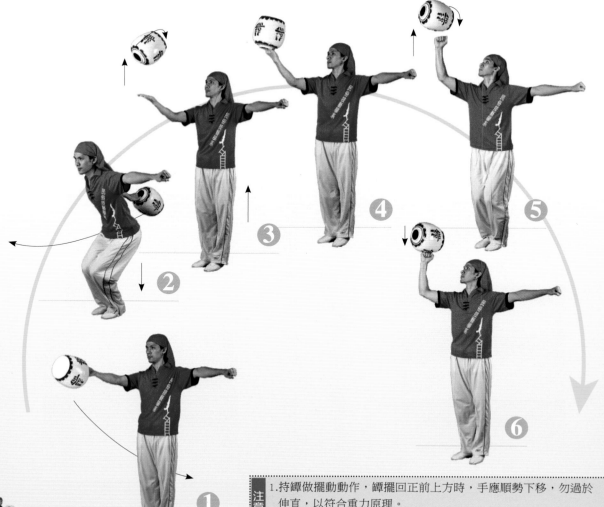

> 注意事項
> 1.持罈做擺動動作，罈擺回正前上方時，手應順勢下移，勿過於伸直，以符合重力原理。
> 2.擺盪二至三次時，隨時拿捏罈的狀況，當罈的運動方向、手與罈之間的角度適合拋罈時，再將罈拋丟出去。

(二)反抓罈拋接

動 作 要 領

1.右手掌心朝下反抓罈口下緣，左手握拳側平舉拳心朝下。身體站姿，併腳收腹。

2.罈在右側前後擺盪二至三次，最後一次將罈向右前上方拋送。

3.拋送時，手掌翻腕做逆向反抛動作，將罈拋丟出去。

4.把罈拋送至頭前上方。

5.罈在空中翻轉半圈落下時，右手反抓接罈。

6.同前述2.，再將罈擺盪拋丟至右前上方，右手以正立拳準備接住罈身。

7.正立拳接住罈身，保持平衡。左手始終側平舉握拳。

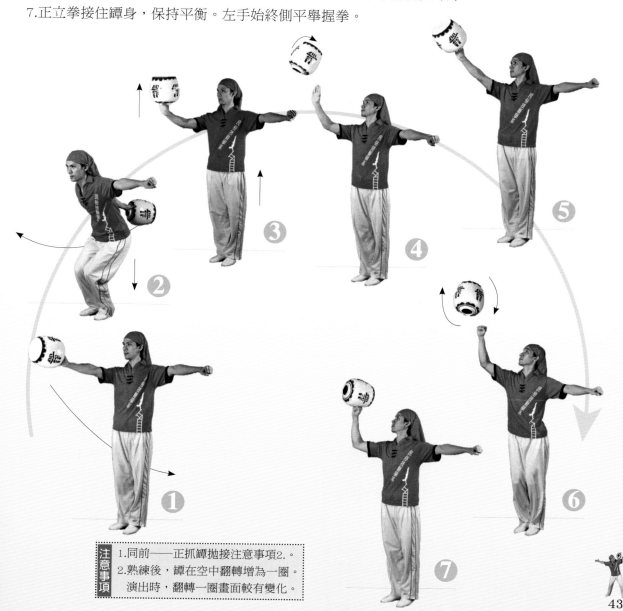

> **注意事項**
> 1.同前——正抓罈拋接注意事項2.。
> 2.熟練後，罈在空中翻轉增為一圈。
> 　演出時，翻轉一圈畫面較有變化。

第一章
缸鐔的發展與教學準備

第二章
單鐔支勺川東關鍵

第三章
雙鐔與三鐔技巧訓練關鍵

第四章
雙人拋接單鐔技巧訓練

第五章
耍缸技巧訓練關鍵

第六章
雙人耍缸技巧對拋訓練

(三)倒口拋接

動 作 要 領

1.右手反抓鐔口前平舉，左手握拳側平舉拳心朝下。身體站姿，併腳收腹。

2.右手將鐔在右側前後擺盪二至三次。擺盪時，膝應隨鐔屈伸，眼睛目視前方。

3.最後一次由後而下而前擺盪到右上方時，右手手掌、手腕往回挑勾，將鐔拋送出去。

4.鐔拋丟至右上方，讓鐔以逆時鐘翻轉，眼睛直視鐔。

5.鐔落下時，以右手反抓鐔口，並掌控平衡。

6.同前述2.，再把鐔向空中拋出，右手握成正立拳準備接鐔。

7.鐔落下時，雙膝微蹲，右手正立拳接住鐔身。雙膝伸直站起，保持平衡。

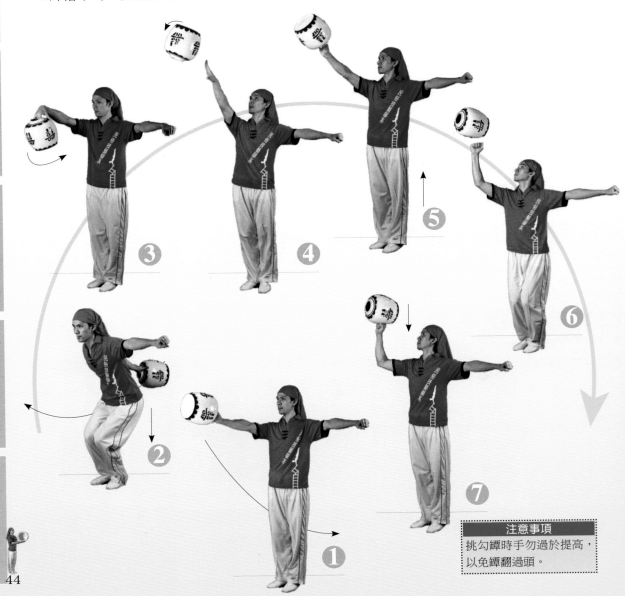

注意事項
挑勾鐔時手勿過於提高，
以免鐔翻過頭。

(六)單罈手臂拋接

動 作 要 領

1. 右手掌心朝上，正抓罈口前平舉。身體站姿，併腳收腹。左手側平舉握拳。
2. 右手抓罈向右後方擺盪，雙膝隨之彎曲下身。
3. 罈往前擺盪，右手掌往胸前上方挑勾，將罈拋丟出去。眼睛直視罈。右手手肘彎曲，握拳，伸出手肘，拳在右胸前位置，準備接罈。
4. 罈向前拋轉一圈，同時右手上臂、手肘、前臂平舉成水平，雙膝微蹲緩衝重力，接住直立罈。
5. 雙膝伸直站起成直立姿勢，完成「單罈手臂接罈」動作。
6. 雙腳屈膝微蹲，準備將罈推拋出去。
7. 身體由下往上發力，雙膝伸直站起，右手手肘上推，將罈往前上方翻拋出去。當罈在前上方拋翻一圈時，右手準備抓罈。
8. 看見罈口時，以右手正抓罈口，完成「單罈手臂拋接」動作。

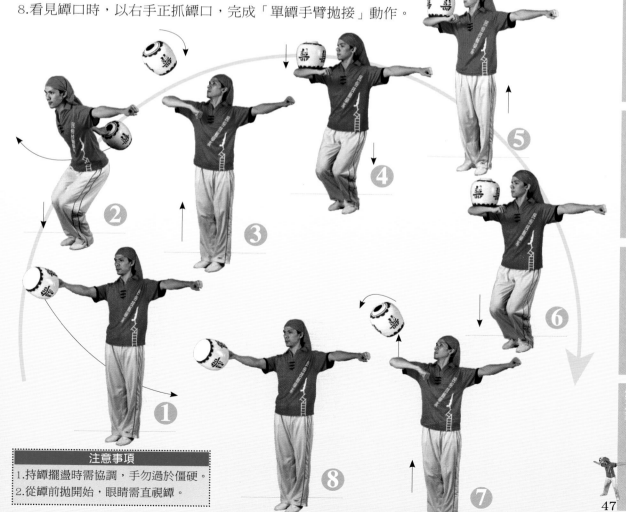

注意事項

1. 持罈擺盪時需協調，手勿過於僵硬。
2. 從罈前拋開始，眼睛需直視罈。

(七)單罈過手

動作要領

1. 右手反抓罈口，眼睛直視罈，順勢將罈擺盪高舉至右上方。左手握拳側平舉，重心在右腳上，左腳成踮步。
2. 右手把罈向下擺盪，同時左手由側平舉移動成前平舉。罈擺盪至左手手肘下後方，身體微向右傾斜，左腳腳跟著地，重心仍偏右。
3. 右手手掌瞬間做挑起動作，把罈向左上方拋丟出去。
4. 罈繞過頭頂，在空中自轉一圈，眼睛直視著罈。罈快落下時，右手正抓接住罈口。

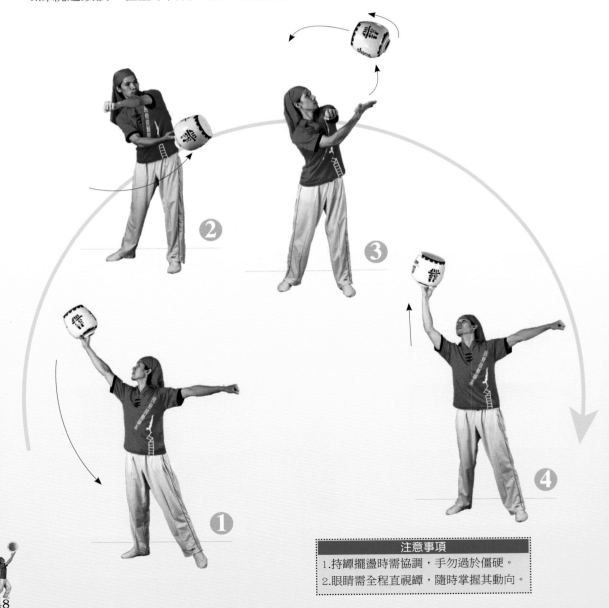

注意事項
1. 持罈擺盪時需協調，手勿過於僵硬。
2. 眼睛需全程直視罈，隨時掌握其動向。

(四)正拋一圈半側罈上頭

動作要領

1. 雙腳與肩同寬，重心置於兩腳上，收腹提氣。左手側平舉握拳，右手正抓罈口上緣前平舉，眼直視罈。

2. 右手手臂向前伸送，罈自然下盪，身體順勢前屈約90度，罈以擺盪方式，由雙腿中間擺盪至後方。

3. 手臂帶動罈來回擺盪二至三次。最後一次盪至腹前位置時，以右手手腕發力將罈往上挑，右手隨即握拳側平舉。罈在空中翻轉至半圈時，眼睛看罈，頭準備接罈。

4. 當罈在頭頂上翻過一圈半後，讓罈底朝前方，眼睛看到罈底緣時，身體馬上微蹲，緩解其衝擊力。

5. 最後，頭接住罈，雙膝伸直站起，身體保持正直，完成全部動作。

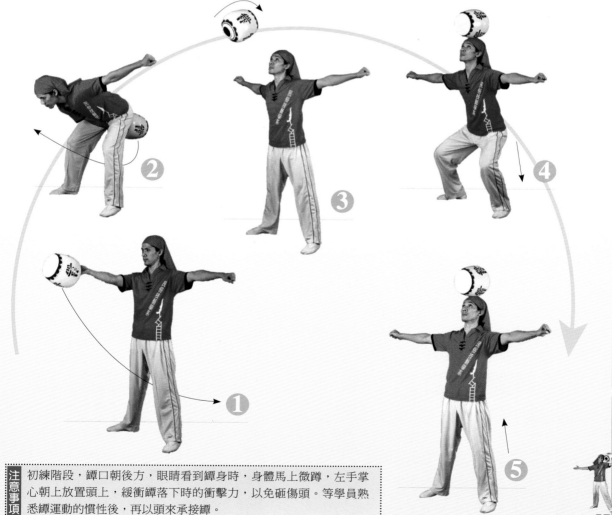

注意事項 初練階段，罈口朝後方，眼睛看到罈身時，身體馬上微蹲，左手掌心朝上放置頭上，緩衝罈落下時的衝擊力，以免砸傷頭。等學員熟悉罈運動的慣性後，再以頭來承接罈。

第一章　缸鐔的發展與教學準備

第二章　單鐔技巧訓練關鍵

第三章　雙鐔與三鐔技巧訓練關鍵

第四章　雙人拋接單鐔技巧訓練

第五章　耍缸技巧訓練關鍵

第六章　雙人耍缸技巧對拋訓練

(五)側鐔拋接上頭

動 作 要 領

1. 雙腳與肩同寬，重心置於兩腳中間，收腹提氣。左手側平舉握拳，右手側抓鐔口側緣前平舉，眼直視鐔。

2. 右手手臂向前伸送，鐔以擺盪方式往下擺盪，身體順勢前屈約90度，鐔由雙腿中間擺盪至後方。

3. 右手臂帶動鐔來回擺盪三至四次。隨著鐔擺，上身跟著俯起，雙膝跟著屈伸。最後一次盪至腹前位置時，右手手腕不需挑動，直接提放將鐔拋出。鐔拋離時，右手瞬間握拳側平舉，鐔口仍朝右方。上身起身成直立姿勢，眼睛隨鐔移動，頭頂準備接鐔。

4. 鐔落下觸及頭頂毛髮的瞬間，雙膝微屈下蹲，緩解鐔落下的衝擊力。

5. 等頭接住鐔後，雙膝伸直站起，完成「側鐔拋接上頭」全部動作。

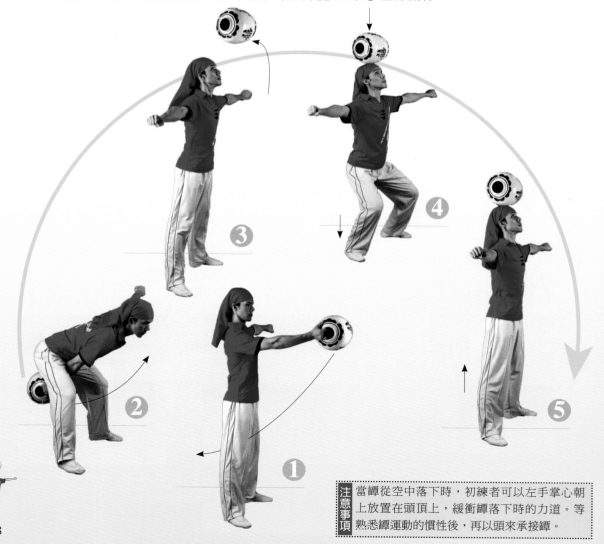

> **注意事項** 當鐔從空中落下時，初練者可以左手掌心朝上放置在頭頂上，緩衝鐔落下時的力道。等熟悉鐔運動的慣性後，再以頭來承接鐔。

(六)側罈拋接上頸肩

動作要領

1. 雙腳與肩同寬,重心置於兩腳中間,收腹提氣。左手側平舉握拳,右手側抓罈口左緣前平舉,眼直視罈。

2. 右手手臂向前伸送,罈以擺盪方式自然往下擺盪,身體順勢前屈約90度,罈由雙腿中間擺盪至後方。

3. 手臂帶動罈來回擺盪。最後一次盪回腹前位置時,手腕不需挑動,將罈往正前上方拋丟出去,罈口仍朝右方,右手迅速握拳側平舉。

4. 眼睛隨罈而移動。判斷罈落下位置,右腳向前跨出一步,上身向前俯,以頸肩部位承接罈。接觸瞬間,雙膝微屈,身體下移,緩解罈落下重力。

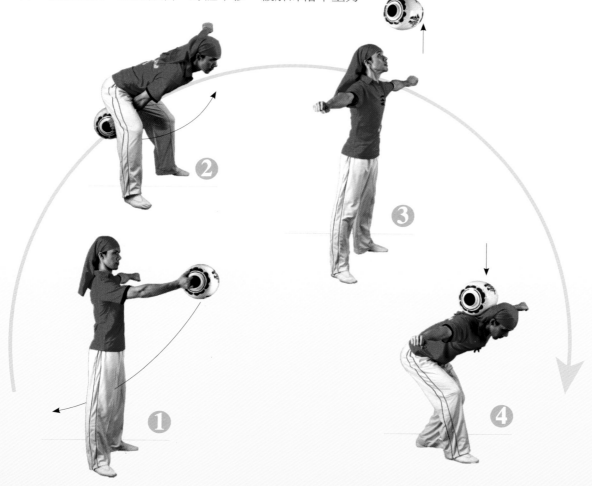

注意事項
1. 罈滑落頸部時低頭勿過早,否則將導致罈滑落方向偏離。
2. 當罈從空中落下時,左手掌心朝上放置在頭頂上,承接罈落下時的重力加速度。等學員熟悉罈運動的慣性後,再以頭來承接罈。

(七)側罈頸肩連續挑拋

動 作 要 領

1. 承前述(六)動作。罈從頸肩往空中挑拋時，身體再微蹲，以腿、腰、膝往上發力，上胸與頭迅速往上抬起，罈會經過肩、後腦及頭頂，朝空中方向拋出。
2. 罈往上拋離時，上身保持正直，眼睛直視罈的動向。
3. 罈落下時，右腳往前跨出一步。膝微屈下身，緩衝罈落下的重力。罈經過後腦勺回到頸肩的位置。
4. 重複1.之動作，將罈拋出。
5. 當罈挑拋至空中時，眼睛直視罈的動向，後腳配合前後移動，雙手伸向正前方，掌心向上，準備接罈。
6. 雙手接住罈，雙腳下蹲緩衝重力。
7. 雙腳伸直站起，收腹提氣，眼直視前方，完成「側罈頸肩連續挑拋」動作。

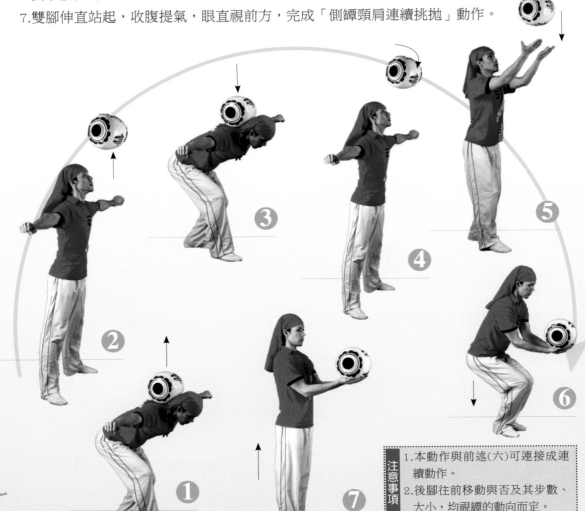

注意事項
1. 本動作與前述(六)可連接成連續動作。
2. 後腳往前移動與否及其步數、大小，均視罈的動向而定。

(八)驪馬上頭[20]

動 作 要 領

1. 右手反抓罈口下緣，高舉到右側上方。左手握拳側平舉，拳心朝下。重心在左腳上，右腳在後一步踮步，收腹提氣。

2. 罈由上往下甩，右腳迅速抬起，罈經過右腳胯下，右手以手腕來控制甩的巧勁，將罈拋送至頭上，眼睛直視罈的動向。

3. 罈從身前拋送至頭頂，視線隨罈而移動。右腳迅速放下，右手迅速握拳側平舉，身體保持正直。

4. 罈落下觸髮瞬間，膝微屈下蹲，緩解其衝擊力後，頭順利接住罈，眼睛直視罈，定眺。

5. 雙膝伸直站起，完成「驪馬上頭」全部動作。

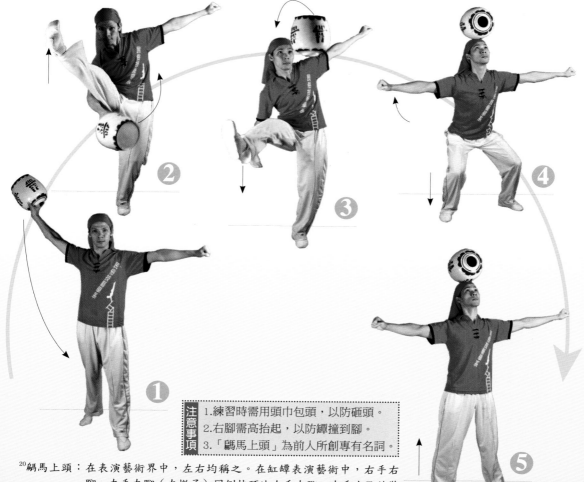

注意事項
1. 練習時需用頭巾包頭，以防砸頭。
2. 右腳需高抬起，以防罈撞到腳。
3. 「驪馬上頭」為前人所創專有名詞。

[20]驪馬上頭：在表演藝術界中，左右均稱之。在缸罈表演藝術中，右手右腳、左手左腳（左撇子）同側技巧比右手左腳、左手右腳的難度還高，故本技巧以紅色呈現。本書把手腳同側的技巧直稱「驪馬」；把右手左腳、左手右腳的技巧稱為「側驪馬」。因為驪馬動作，道具皆經過腳下，所以前人又把「驪馬」通稱為「過腳」。

第一章 缸罈的發展與教學準備

第二章 單罈技巧訓練關鍵

第三章 雙罈與三罈技巧訓練關鍵

第四章 雙人拋接單罈技巧訓練

第五章 耍缸技巧訓練關鍵

第六章 雙人耍缸技巧對拋訓練

(九)側騎馬上頭

動 作 要 領

1. 右手反抓罈口高舉至右側上方，眼睛注視罈。左手握拳側平舉，拳心朝下。重心在右腳上，左腳踮步，收腹提氣。

2. 罈子向右下往左下繞圈，重心移至左腳，右腳踮步。同時左手下擺至右下方，右手在上，左手在下，與右手成交叉姿勢。

3. 罈子續繞經左側、左上方、頭頂，回到右上方時，罈剛好繞一圈。同時右腳向左前方跨步交叉，左手側平舉成原來姿勢，全程眼睛皆直視罈。

4. 當罈再次向右下擺盪至左下方時，左腳迅速抬起，罈繞過左膝下方，以右手手腕來控制甩的巧勁及旋轉的速度，準備拋出。

5. 將罈拋出，罈從身前左上拋送至頭頂。左腳迅速下擺，右手馬上側平舉握拳，視線隨罈而移動，身體保持正直。

6. 罈落下觸髮瞬間，膝微屈下蹲，雙手握拳側平舉，緩解其衝重力，罈落在頭頂上，定眺。

7. 雙膝伸直站起，眼睛注視罈口保持平衡，完成「側騎馬上頭」技巧全部動作。

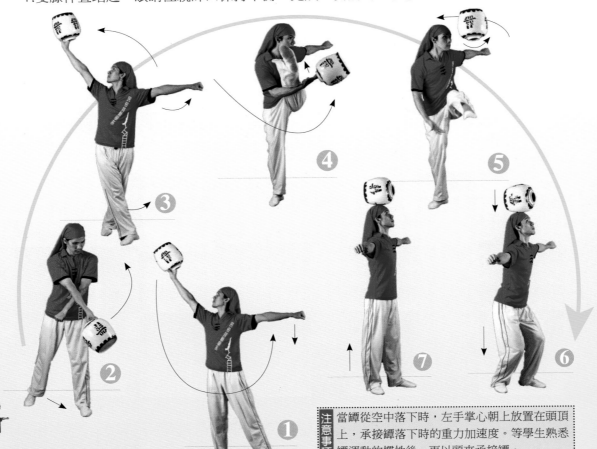

注意事項 當罈從空中落下時，左手掌心朝上放置在頭頂上，承接罈落下時的重力加速度。等學生熟悉罈運動的慣性後，再以頭來承接罈。

(十)揹劍上頭

動 作 要 領

1. 承前述(九)1.2.3.基本動作。左腳向左橫跨一步，同時右手手腕控制甩的巧勁，將罈從右背後拋至左上方，右手迅速握拳側平舉。
2. 罈底在上，罈口在下，罈向額頭方向移動，罈自轉成罈口朝正前方，眼睛並隨罈而移動。罈落下觸及髮毛的瞬間，膝微屈下蹲，緩解其衝擊力後，頭頂接罈，定眺。
3. 定眺後，雙膝伸直站起，完成全部動作。

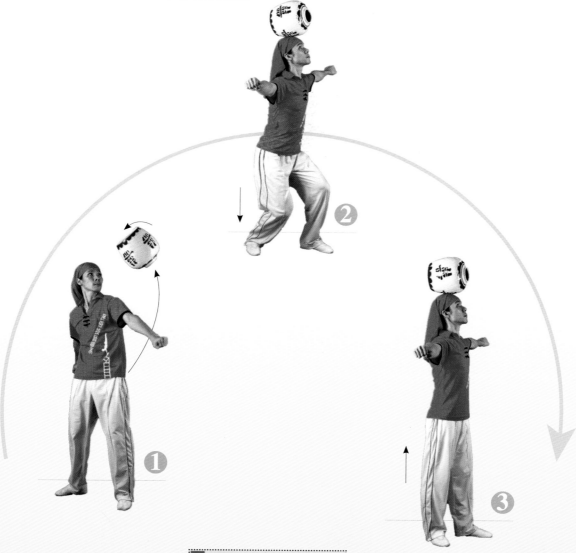

注意事項　揹劍上頭時，膝蓋切勿彎曲過多，以免導致罈打到右後小腿或左後小腿。

第一章　單罈的基本及基礎準備

第二章　單罈技巧訓練關鍵

第三章　雙罈與三罈技巧訓練關鍵

第四章　雙人拋接單罈技巧訓練

第五章　耍缸技巧訓練關鍵

第六章　雙人耍缸技巧對拋訓練

第一章 缸罎的發義與教學準備

第二章 單罎技巧訓練關鍵

第三章 雙罎與三罎技巧訓練關鍵

第四章 雙人拋接單罎技巧訓練

第五章 耍缸技巧訓練關鍵

第六章 雙人耍缸技巧對拋訓練

三、腳部踢、蹬拋接

如同罎在手部多采多姿的技法一樣，罎在腳步的技法也是精采絕倫的，以下介紹側滾勾罎、直立滾勾罎、側罎勾拋上頭、直立罎正滾上頭、側罎勾拋上頸肩、腳蹬拋接上頸肩等六項技巧：

(一)側滾勾罎

動 作 要 領

1. 側罎置於身體右前一小步，身體保持正直。雙手握拳側平舉。以右腳尖輕踩罎身上方中心位置，眼睛下視罎身。

2. 右腳掌撥罎，罎側滾滾向身體，腳迅速移動至罎下方，向前向上將罎鏟起。

3. 罎滾上腳背時，腳尖微微上勾，將罎夾停於腳背。

4. 右腳腳背夾罎放下，完成「側滾勾罎」技巧全部動作。

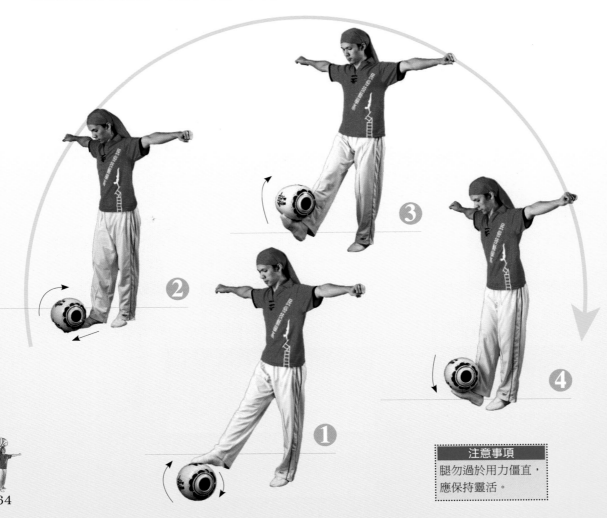

注意事項
腿勿過於用力僵直，應保持靈活。

(二)直立滾勾罈

動 作 要 領

1. 將罈罈口向下，放置在距離身體右前方一小步的地面上。身體保持正直，雙手握拳側平舉，拳心朝下。以右腳掌輕踩罈底緣中心位置，眼睛直視罈。

2. 右腳掌撥罈，罈正滾滾向身體，同時腳迅速移動至罈下方，將罈向前向上鏟起。

3. 罈口朝上，滾上腳背時，腳尖微微上勾，將罈夾停於腳背。

4. 右腳腳背夾罈放下，完成「直立滾勾罈」技巧全部動作。

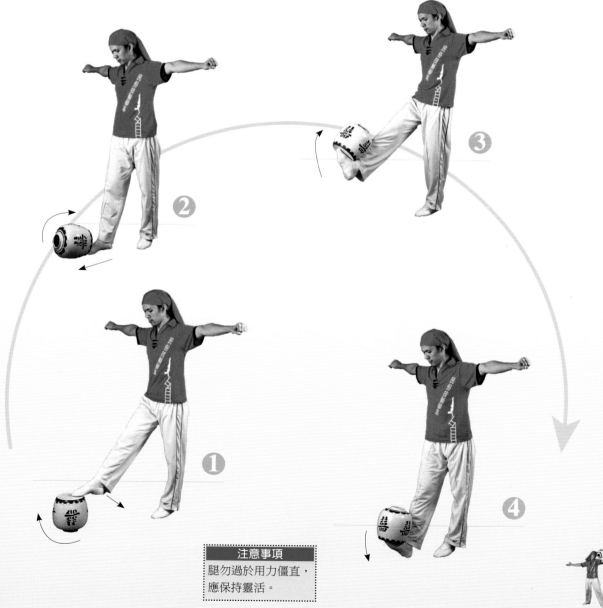

注意事項
腿勿過於用力僵直，
應保持靈活。

(三)側罈勾拋上頭

動 作 要 領

1. 承前述(一)側滾勾罈動作。右腳上下擺盪二至三次，尋找罈上拋的角度和力度，最後，藉擺盪將罈向頭頂斜上方拋丟。此時身體挺胸，眼睛隨罈的拋物線移動。
2. 當罈落下時，頭接觸罈身瞬間，屈膝微蹲，緩解重力，定眺。
3. 重心平穩後，雙腳併攏伸直站立，眼睛直視罈身，完成動作全程。

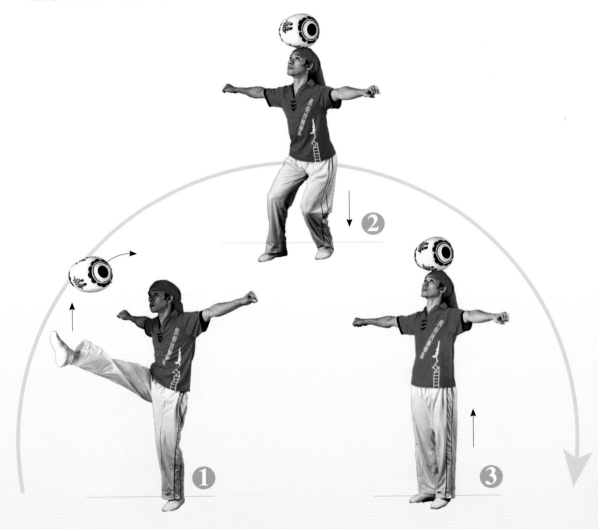

> **注意事項**
> 1. 擺盪二至三次中，若重心平衡不佳，仍可以腳跟著地，身體、罈子、重心微調平衡後，再從第一個動作重新做起。
> 2. 本動作1.之腿勿過於用力彎曲，以防罈砸到頭。
> 3. 練習時頭部包覆毛巾，等罈拋物線落下的情況穩定後，再用頭接罈。
> 4. 罈上拋前，腳部擺盪至腹部高度時，腳尖一勾，勿使罈在空中翻轉。



第一章　缸罈的發展與教學準備

第二章　單罈技巧訓練關鍵

第三章　雙罈與三罈技巧訓練關鍵

第四章　雙人拋接單罈技巧訓練

第五章　耍缸技巧訓練關鍵

第六章　雙人耍缸技巧對拋訓練

(四)直立罈正滾上頭

動 作 要 領

1. 承(二)直立滾勾罈動作，右腳上下擺盪二至三次，尋找罈上拋的角度和力度。最後，藉擺盪將罈向頭頂斜上方拋丟，此時身體挺胸，眼睛隨罈拋物線移動。
2. 罈在空中自轉270度成罈口朝前。當罈落下時，頭上毛髮接觸罈身瞬間，雙膝微蹲，緩解重力，定眺。
3. 定眺完成後，後腳前移併攏，眼睛直視罈口，完成全部動作。

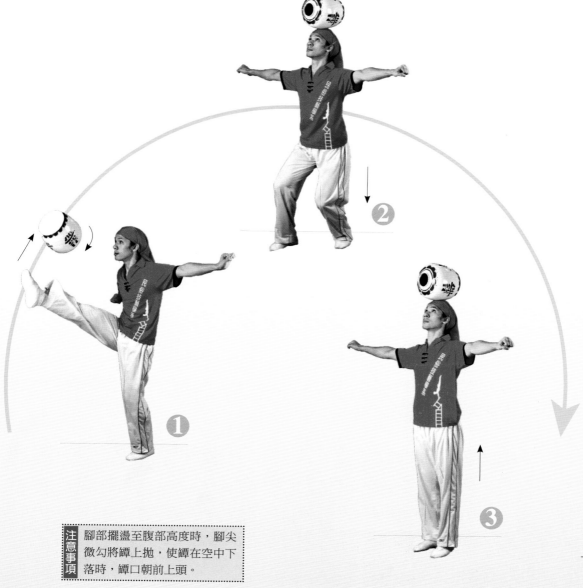

注意事項：腳部擺盪至腹部高度時，腳尖微勾將罈上拋，使罈在空中下落時，罈口朝前上頭。

第一章　訓練的茶房與考學準備
第二章　單罈技巧訓練關鍵
第三章　雙罈與三罈技巧訓練關鍵
第四章　雙人拋接單罈技巧訓練
第五章　耍缸技巧訓練關鍵
第六章　雙人耍缸技巧對拋訓練

(五)側罈勾拋上頸肩

動作要領

1.承前述(一)側滾勾罈動作，右腳上下擺盪二至三次，尋找罈上拋的角度和力度。最後，藉擺盪將罈向頭頂斜上方拋丟，此時身體挺胸，眼睛隨罈拋物線移動。

2.當罈在頭上時，眼睛直視罈，準備接罈。

3.當罈落下時，判斷距離，右腳前跨適當步幅，身體瞬間前傾，屈膝下蹲，緩衝罈落下的重力，以頸肩部位接罈，使罈落在頸肩位置，尋求重心，保持平衡。

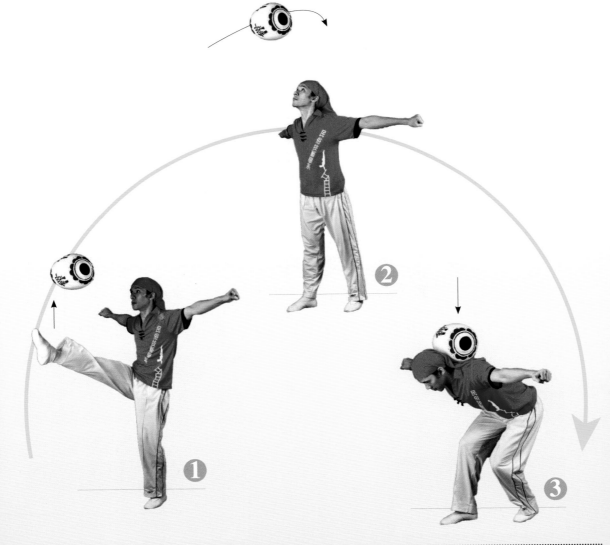

注意事項
1.腿勿過於用力僵直，應保持靈活。
2.練習時頭部包覆毛巾，等罈落下之拋物線穩定後，再用頸肩接罈。
3.頸肩部位接罈時間避免過早，以防敲到頭。

(二)單罈掌丘側轉

動 作 要 領

1. 雙腳與肩同寬。右手掌心向上，側罈罈口向左至於掌上。左手握拳側平舉，眼睛注視罈。
2. 右手以順時鐘方向擰腕，側罈隨之旋轉180度，雙膝微蹲。
3. 利用雙膝迅速伸直站起、腳尖踮起、右手向逆時鐘方向擰腕、手臂上舉的力量，將罈瞬間以逆時鐘方向拋轉至空中。當罈快落下時，以右掌掌丘為軸心準備接罈。
4. 右手掌丘頂住罈，找尋並保持轉罈的平衡。
5. 結束前，右掌五指縮握，增加手掌與罈的接觸面及磨擦力，讓罈轉速漸慢。手肘微屈，手臂下移，緩衝罈側轉動力，最後手掌捧住罈將罈上舉，保持平衡，完成「單罈掌丘側轉」全部動作。

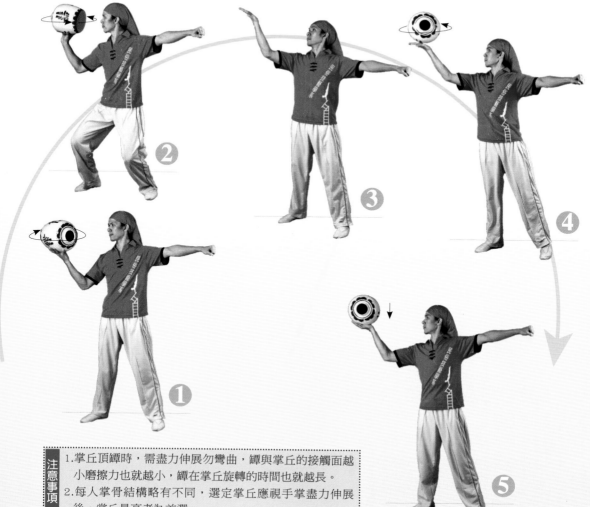

注意事項
1. 掌丘頂罈時，需盡力伸展勿彎曲，罈與掌丘的接觸面越小磨擦力也就越小，罈在掌丘旋轉的時間也就越長。
2. 每人掌骨結構略有不同，選定掌丘應視手掌盡力伸展後，掌丘最高者為首選。

(三)雙手控罈單指側轉

動作要領

1. 兩腳與肩同寬，重心平均於兩腳上。右手托住側罈下方，左手按住側罈上方，眼睛直視罈，成預備姿勢。

2. 右手以順時鐘方向將罈擰轉至右側，左手依然輕按罈上方維持罈平衡。雙腳屈膝微蹲成半弓箭步，準備轉罈。

3. 利用雙膝瞬間伸直站起、腳尖踮起、右手撐腕、右臂上舉的力量，將罈以逆時鐘方向往上拋轉。左手迅速握拳側平舉，眼睛直視罈，右手食指豎起準備接罈。

4. 罈下落時，以右手食指指尖為軸心接罈，尋找罈的平衡。使罈在右手食指指尖上旋轉。

5. 結束前，單指迅速變換成手掌，手肘微屈，手臂下移，緩衝罈側轉動力，手掌捧住罈。最後將罈上舉，保持平衡。

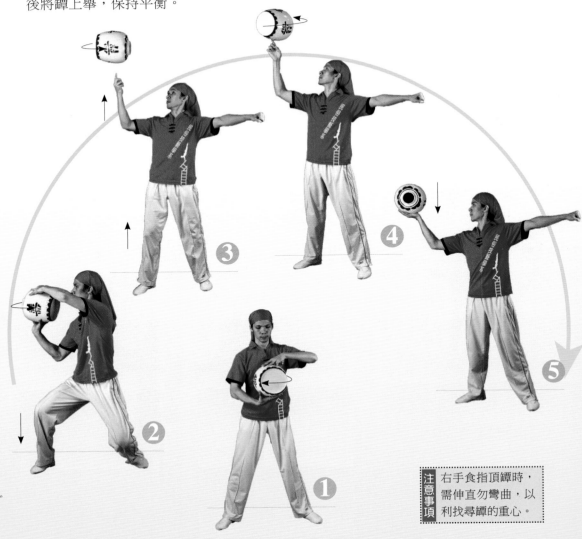

第一章 缸罈的發展與發展準備

第二章 單罈支巧訓練關鍵

第三章 雙罈與三罈技巧訓練關鍵

第四章 雙人拋接單罈技巧訓練

第五章 耍缸技巧訓練關鍵

第六章 雙人耍缸技巧對拋訓練

注意事項 右手食指頂罈時，需伸直勿彎曲，以利找尋罈的重心。

(四)單罈摔腕單指側轉

動作要領

1.右手前平舉，右手掌反抓罈口下緣。雙腳與肩同寬。左手側平舉握拳，眼睛直視罈。

2.雙膝微屈，彎腰下身，罈以盪擺方式從兩腳中間擺盪到身後，再擺盪回身前，如此來回擺盪二至三次。

3.最後一次用力擺盪至右側面前，用摔腕方式瞬間將罈以逆時鐘方向旋轉拋向空中。

4.側罈在空中正滾，當罈即將落下時，右手食指準備接罈。

5.以右手食指指尖為軸心，接罈併尋找罈的重心，維持轉罈的平衡。

6.結束前，手肘微屈，手臂下移，緩衝側罈正滾動力，單指迅速變換成手掌接罈。手掌將罈上舉，保持平衡。

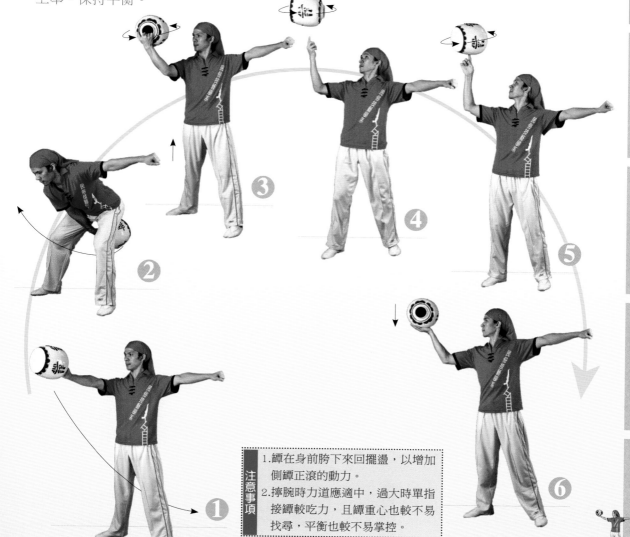

> **注意事項**
> 1.罈在身前胯下來回擺盪，以增加側罈正滾的動力。
> 2.摔腕時力道應適中，過大時單指接罈較吃力，且罈重心也較不易找尋，平衡也較不易掌控。

(五)單罈撐腕掌丘側轉

動 作 要 領

1. 承前述(四)1.2.3.動作。當罈從空中落下時，右手手掌準備接罈。

2. 以右手手掌掌丘為軸心，接罈並尋找罈的重心，維持轉罈的平衡。

3. 結束時，右手手掌五指微微縮握，增加磨擦力，罈在掌心停止轉動，定眺，完成全部動作。

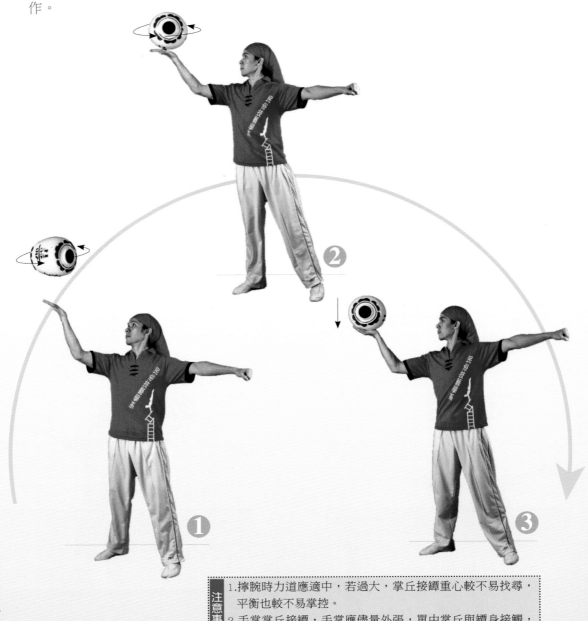

> 注意事項
> 1. 撐腕時力道應適中，若過大，掌丘接罈重心較不易找尋，平衡也較不易掌控。
> 2. 手掌掌丘接罈，手掌應儘量外張，單由掌丘與罈身接觸，減少接觸面，降低磨擦力，才能延長罈轉動的時間。

(六)單罈單指側轉後滾

動 作 要 領

1. 將轉動的側罈擺在右手食指指尖上，坐姿，眼睛直視罈。
2. 保持罈旋轉狀態，上身後仰平躺地上，右腳伸直抬起，左腳彎曲抬起。此時右手與身體呈現前平舉狀態。
3. 開始左後滾翻。左手著地，其次左腳著地，左肩與右腳尖依次著地，轉成身體側面與地面成垂直角度。右手隨著滾翻而變換與身體之間的方位，隨時保持垂直直立，罈隨時保持旋轉，眼睛直視罈的中心點。
4. 左手撐地撐起身體，與左膝、右腳著地成三支撐點，身體轉回正面。 罈隨時保持旋轉，眼睛直視罈的中心點。
5. 左膝用力，左手撐起身子，右腳轉回正面縮立成弓步。最後，左手握拳側平舉，結束時成左單腳跪左腳膝蓋著地、右腳屈膝豎立姿勢，眼睛全程直視罈，仍轉動著罈。

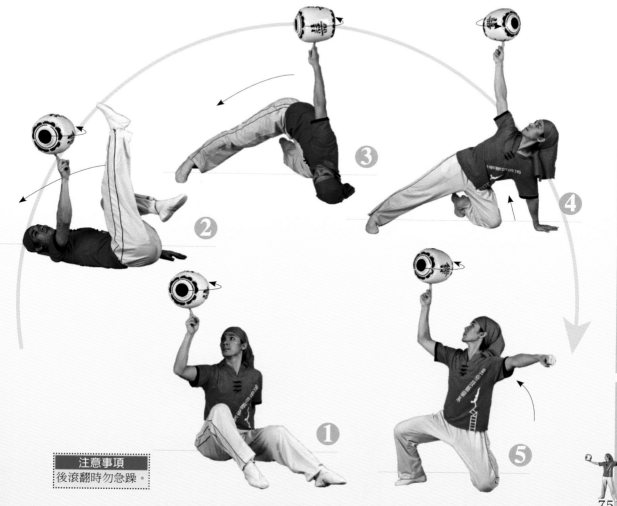

> **注意事項**
> 後滾翻時勿急躁。

二、滾動練習

(一)側罈右左胸前側滾

動 作 要 領

1.身體直立，雙腳與肩同寬。雙手側平舉。掌心朝上，罈口朝向前，平放在右手掌心，眼睛直視罈。

2.右手微抬，以手掌撥挑罈子，使罈子向左邊側滾。

3.罈經過右手肘、右肩時，上身微微後仰，讓罈經過胸前，雙手掌心朝上保持平舉。

4.罈經過左肩膀、左手肘時，上身抬起，恢復直立姿勢。

5.罈滾到左手掌心時，左手手掌微微抬起，止住罈子就定掌心位置。

6.罈從左手掌心回到右手掌心，動作方向相反，要領同前。（見圖5~9）

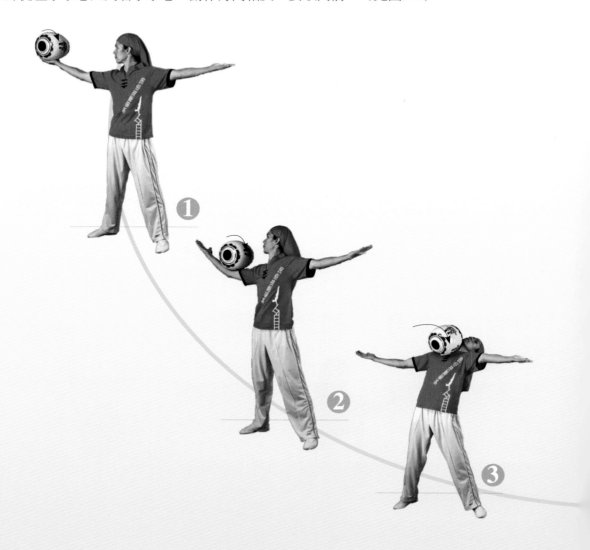

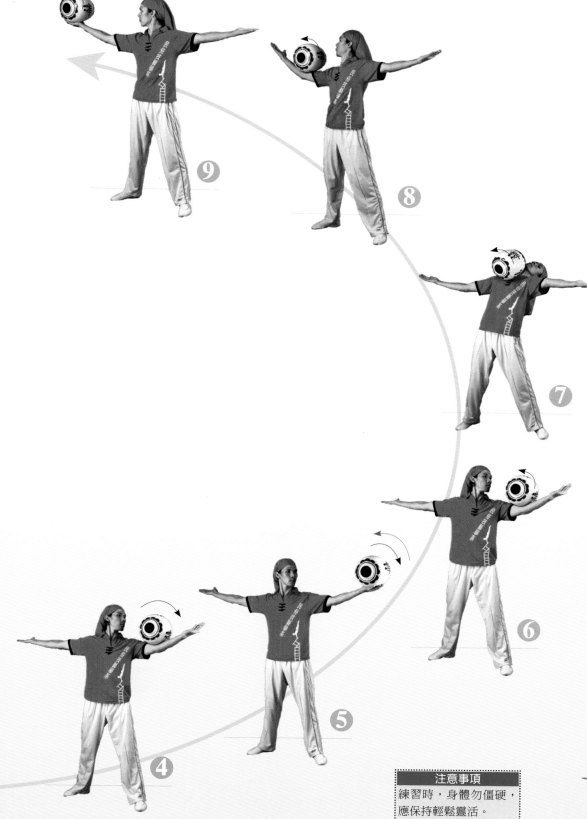

第一章　黃罈的發展與考學準備

第二章　單罈技巧訓練關鍵

第三章　雙罈與三罈技巧訓練關鍵

第四章　雙人拋接單罈技巧訓練

第五章　耍缸技巧訓練關鍵

第六章　雙人耍缸技巧對拋訓練

注意事項

練習時，身體勿僵硬，
應保持輕鬆靈活。

第一章 缸罈的發展與教學準備

第二章 單罈技巧訓練關鍵

第三章 雙罈與三罈技巧訓練關鍵

第四章 雙人拋接單罈技巧訓練

第五章 耍缸技巧訓練關鍵

第六章 雙人耍缸技巧對拋訓練

(二)直立罈右左胸前正滾

動作要領

1. 身體直立，雙腳與肩同寬。雙手側平舉，掌心朝上。罈口朝上，平放在右手掌心，眼睛注視罈。

2. 右手微抬，手掌以撥挑方式讓罈子往左手掌心方向正滾。

3. 罈經過右手肘、右肩膀時，上身微微後仰，讓罈經過胸前，雙手掌心朝上保持平舉。

4. 罈經過左肩至左手肘時，上身抬起，恢復直立姿勢。

5. 罈滾到左手掌心時，左手手掌微微抬起，止住罈子就定掌心位置。

6. 罈從左手掌心回到右手掌心，動作方向相反，要領同前。（見圖5~9）

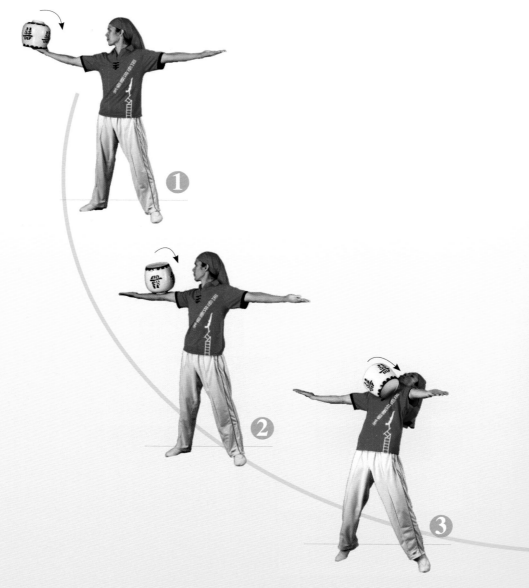

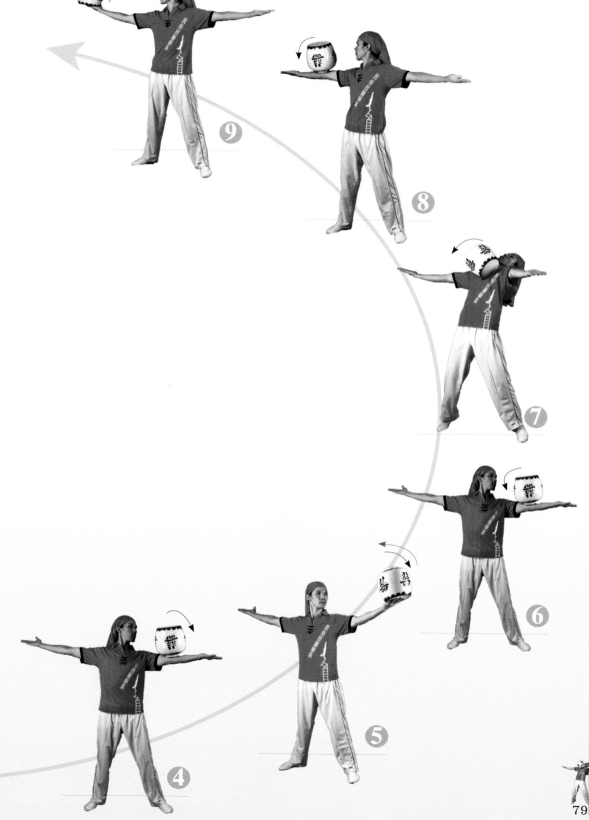

第一章 單罈的學理研考與準備

第二章 單罈技巧訓練關鍵

第三章 雙罈與三罈技巧訓練關鍵

第四章 雙人拋接單罈技巧訓練

第五章 耍缸技巧訓練關鍵

第六章 雙人耍缸技巧對拋訓練

第一章　缸罈習雙技與發展准前

第二章　缸罈技巧訓練關鍵

第三章　雙罈與三罈技巧訓練關鍵

第四章　雙人拋接軍罈技巧訓練

第五章　耍缸技巧訓練關鍵

第六章　雙人耍缸技巧對拋訓練

(三)側罈右左頸肩側滾

動作要領

1. 身體直立，兩腳與肩同寬。雙手側平舉，掌心朝上。罈口朝前，平放在右手掌心。

2. 右手微抬，手掌以撥挑方式讓罈往左手掌心方向側滾。側罈滾動時，雙膝微曲，增加身體穩定度。

3. 經過右手肘、右肩膀時，上身微微前俯，讓罈經過後頸肩，雙手掌心朝上保持平舉。

4. 罈經過左肩至左手肘時，上身抬起，恢復直立姿勢。

5. 罈到達左手掌心前，將左手手掌微微抬起，止住罈子就定掌心位置。

6. 罈從左手掌心回到右手掌心，動作方向相反，要領同前。（見圖5~9）

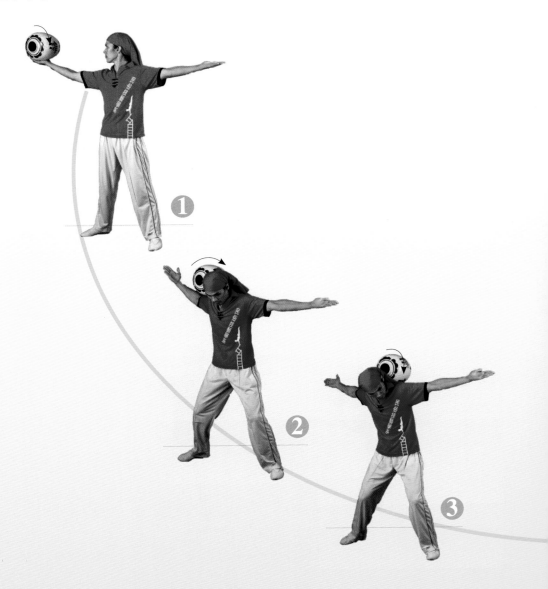

⑨

⑧

⑦

⑥

⑤

④

注意事項
1. 練習時身體勿僵硬站立。
2. 當鐔滾動經過右手肘、右肩膀，低頭時勿太低，以免造成鐔子滾動方向偏斜。

(四)側罈右左上頭側滾

動 作 要 領

1. 身體直立，雙腳與肩同寬。雙手側平舉，掌心朝上。罈口朝前，平放在右手掌心，眼睛直視罈。

2. 右手手掌以撥挑方式，讓罈往左手掌心方向側滾。當罈滾動至右上臂時，手肘瞬間伸直，利用右手上臂肱二頭肌上彈力量，將罈彈起滾向頭上。頭微微向右傾斜，準備接罈。

3. 罈滾至頭上，頭頂接罈，雙手仍掌心朝上保持側平舉。

4. 頭微向左傾斜，讓罈繼續往左肩、左手肘方向側滾。

5. 當罈滾過左手肘，滾至左手掌心前，左手手掌微微抬起，止住罈子就定掌心位置。

6. 罈從左手掌心回至右手掌心，動作方向相反，要領同前。（見圖5~9）

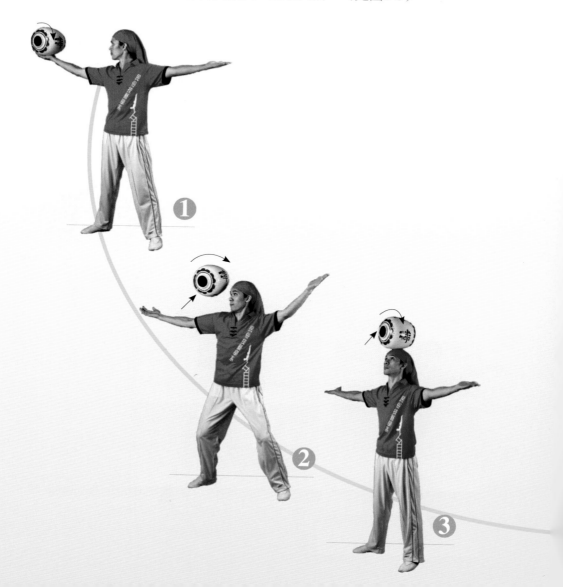

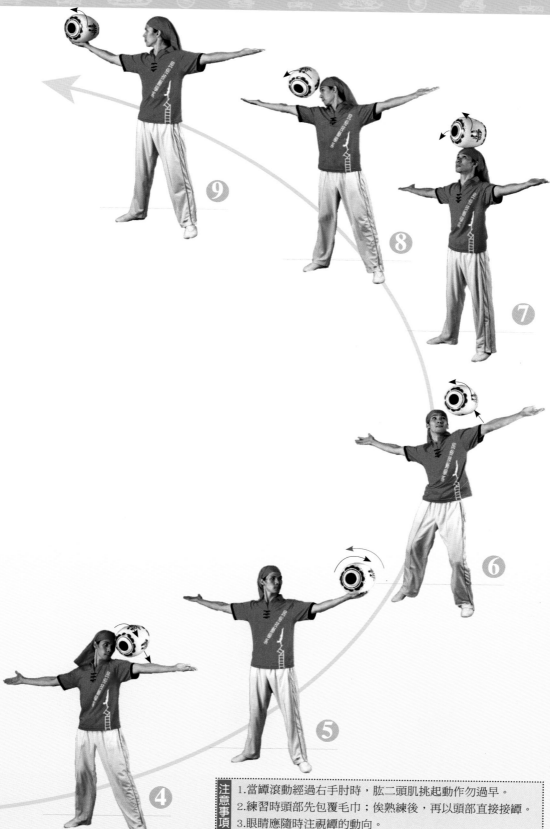

第一章　鐵罈的發展與教學準備

第二章　單罈技巧訓練關鍵

第三章　雙罈與三罈技巧訓練關鍵

第四章　雙人拋接單罈技巧訓練

第五章　耍缸技巧訓練關鍵

第六章　雙人耍缸技巧對拋訓練

注意事項
1. 當罈滾動經過右手肘時，肱二頭肌挑起動作勿過早。
2. 練習時頭部先包覆毛巾；俟熟練後，再以頭部直接接罈。
3. 眼睛應隨時注視罈的動向。

(五)撥拍控向

動 作 要 領

1. 右手向右上方高舉，手掌托住罈底邊緣。站姿雙腳與肩同寬，重心在兩腳中間。左手側平舉握拳，眼睛注視罈底。
2. 右手肘彎曲，罈位下移。
3. 手肘瞬間往上伸舉，手掌以逆時鐘方向撥拍罈底邊緣，罈以正滾方式旋轉。罈往下落到手可及高度，隨時撥拍，使罈再度向上拋滾。
4. 罈一直拋滾，落下到手可及高度，持續撥拍。
5. 最後結束前，看到罈底邊緣，準備以右手掌接罈。接罈，肩肘微屈，手臂下移，緩衝罈落下重力。
6. 結束時，右手接住罈，托住罈底邊緣上舉，保持平衡，完成全部動作。

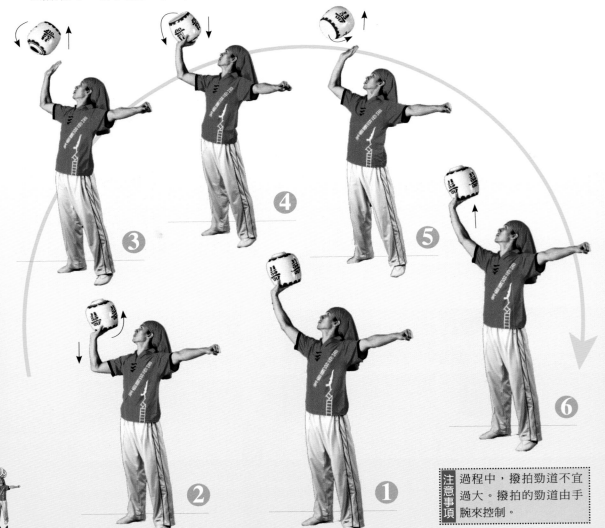

> 注意事項 過程中，撥拍勁道不宜過大。撥拍的勁道由手腕來控制。

(六)單罎轉腕[22]

動作要領

1. 右腳在前，屈膝成弓箭步。左手握拳側平舉。右手肘彎曲，前臂前平舉，握拳，拳心向上。罎口朝向前方，放置在右手前臂上。

2. 右手前臂以手肘為軸心，輔以手腕，順時鐘方向旋轉撥挑罎，微微把罎拋起。當罎在空中側滾時，前臂每繞一圈，瞬間接觸罎身並挑撥罎，使罎繼續拋起轉動。瞬間挑撥的時機，約在每圈三～四點鐘位置。

3. 轉完最後一圈時，屈膝緩衝罎轉動的動力，仍以右手前臂接罎，找尋罎的重心。

4. 結束時，右腳微微站起，保持罎的穩定，恢復前述1.起始動作。

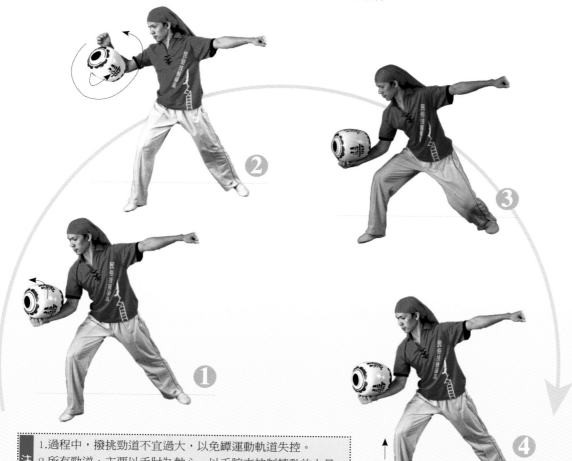

> 注意事項
> 1. 過程中，撥挑勁道不宜過大，以免罎運動軌道失控。
> 2. 所有勁道，主要以手肘為軸心，以手腕來控制轉動的力量。
> 3. 前臂勿過於僵硬。
> 4. 動作要領2.之「順時鐘」、「三～四點鐘位置」，皆以表演者角度稱之。

[22]「單罎轉腕」：為本技巧之早期名稱。若以目前名詞稱之，應為「前臂轉罎」。為尊重前人智慧，為保存文化資財，仍以「單罎轉腕」稱呼。

(七)身前滾罈正接

動 作 要 領

1.站姿併腳，頭頂側罈，罈口朝左。雙手側平舉握拳，眼睛注視罈。

2.以左腳為重心，右腳向前踮出半步。

3.身體向後傾斜，以左腳為重心，右腳伸直高舉騰空，並繃腳面，讓罈自然下滑至胸前。

4.罈滾至腹部，大腿繼續高起。

5.罈滾至大腿時，小腿微微高抬。

6.罈滾經過小腿，到達腳面時，勾腳踝扣住罈，找尋罈的重心，維持平衡，完成全部動作。

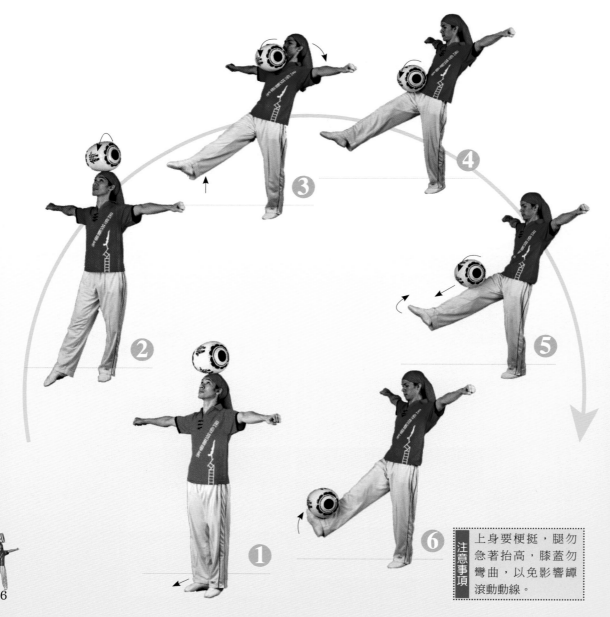

注意事項：上身要梗挺，腿勿急著抬高，膝蓋勿彎曲，以免影響罈滾動動線。

(八)轉身滾鐔正接

動作要領

1.站姿併腳，頭頂側鐔，雙手側平舉握拳。

2.梗頭，左腳向正前方跨出一步，身體前俯，鐔側滾至頸肩處。

3.右腳向後抬起，身體呈探海[23]姿勢。

4.上身向右側轉，使鐔滾過右後背、右腰。右腿保持正直，營造鐔下滾的動線。

5.身體迅速側身右轉，使身體轉正成正面向上，讓鐔經過右下腹，滾向大腿部位。

6.當鐔滾至大腿時，右腳微微上舉，減緩鐔滾動的速度，繼續讓鐔滾向膝蓋、小腿。

7.鐔至前踝時，勾腳扣住鐔身，找尋鐔的重心，維持平衡，完成全部動作。

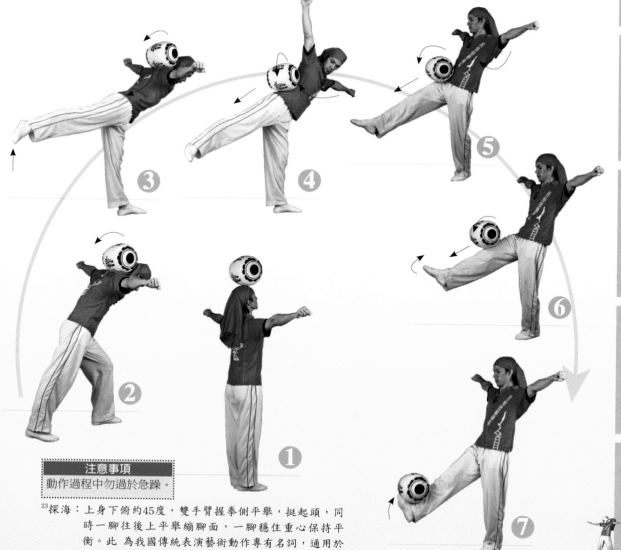

注意事項
動作過程中勿過於急躁。

[23]探海：上身下俯約45度，雙手臂握拳側平舉，挺起頭，同時一腳往後上平舉繃腳面，一腳穩住重心保持平衡。此為我國傳統表演藝術動作專有名詞，通用於京劇、國(武)術、民俗技藝中。姿勢如圖。

第一章　箇鐔什麼發展與教學準備

第二章　單鐔技巧訓練關鍵

第三章　雙鐔與三鐔技巧訓練關鍵

第四章　雙人拋接單鐔技巧訓練

第五章　耍缸技巧訓練關鍵

第六章　雙人耍缸技巧對拋訓練

雙罎與三罎

第三章　雙罈與三罈技巧訓練關鍵

　　受過單罈技巧訓練後，再來練雙罈、三罈技巧，效果會比較快。練習時，主要以雙手平衡擺盪或提放拋接為主，動作技巧有：手部平衡練習、手部拋接練習、雙罈拋接上頭、雙罈動向控制練習等。三罈技巧則單獨介紹三罈拋接上頭。

第一節　手部平衡練習

一、雙罈正抓、反抓、側抓平衡

動作要領

正抓：1.雙腳併攏，雙罈至於雙腳兩側。雙手前平舉，掌心向上，食指至小指四指併攏，
　　　　大拇指與其他四指分開，收腹提氣。

　　　2.屈膝微蹲下身，雙手正抓罈口上緣。

　　　3.大拇指扣住罈口上端，雙膝伸直站起，挺腰上身，身體成直立姿勢，雙手抓罈前平舉。

反抓：4.同上述1.，掌心朝下。

　　　5.同上述2.3.，雙手反抓罈口下緣，大拇指扣住罈口下端。

側抓：6.同前述1.，掌心相對。

　　　7.同前述2.3.，雙手抓住罈口內緣，大拇指扣住罈口內端。

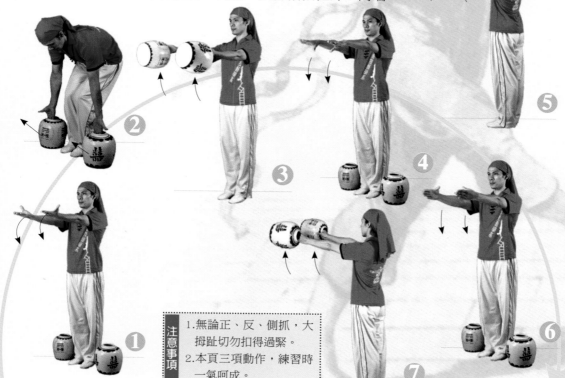

注意事項
1.無論正、反、側抓，大拇趾切勿扣得過緊。
2.本頁三項動作，練習時一氣呵成。

第一章 缸罈的發展與教學準備

第二章 單罈技巧訓練關鍵

第三章 雙罈與三罈技巧訓練關鍵

第四章 雙人拋接單罈技巧訓練

第五章 耍缸技巧訓練關鍵

第六章 雙人耍缸技巧對拋訓練

二、雙罈直立拳、正立拳、挑立拳平衡

動 作 要 領

直立拳：1.併腳站立，雙罈放在雙腳兩側。雙手握拳屈肘，前臂直立身體兩側，直立拳拳心相對。

2.雙膝微屈，彎腰下身，雙手正抓罈口上緣，起身，迅速以順時鐘方向將雙罈往上翻拋。

3.罈翻成罈口朝前，屈膝微蹲，雙手掌心朝上接罈，完成直立拳平衡預備姿勢。

4.雙膝伸直站起，雙手上抬，將雙罈往上直拋。當罈落下時，雙手握拳，拳心相對以直立拳準備承接。

5.罈落下時，身體微蹲接罈，定眺。

6.雙膝伸直站起，眼睛直視前方，完成雙罈直立拳平衡動作。

正立拳：7.同直立拳1.動作，唯，拳心朝前成正立拳。

8.同直立拳2.3.4.5.動作。最後，雙膝伸直站起，眼睛直視前方，完成雙罈正立拳平衡動作。

挑立拳：9.同直立拳1.動作，唯，雙臂前平舉，手腕上舉，拳心朝前成挑立拳。

10.同直立拳2.3.4.5.動作。最後，雙膝伸直站起，眼睛直視前方，完成雙罈挑立拳平衡動作。

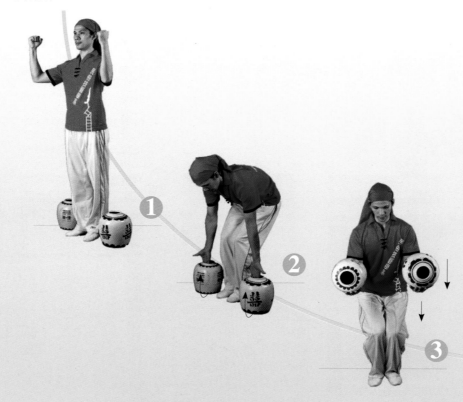

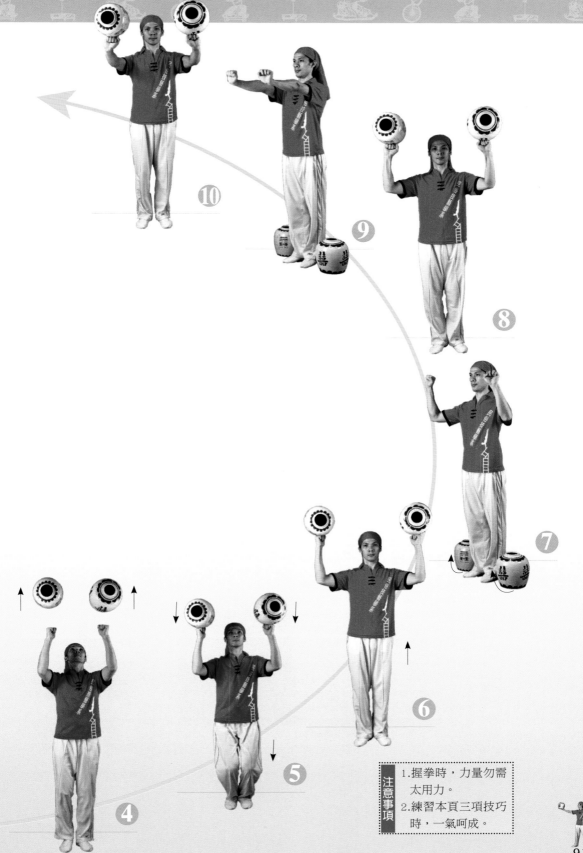

第一章　缸罎的發展與教學準備

第二章　單罎技巧訓練關鍵

第三章　雙罎與三罎技巧訓練關鍵

第四章　雙人拋接單罎技巧訓練

第五章　耍缸技巧訓練關鍵

第六章　雙人耍缸技巧對拋訓練

⑩

⑨

⑧

⑦

⑥

⑤

④

注意事項
1.握拳時，力量勿需太用力。
2.練習本頁三項技巧時，一氣呵成。

三、雙罈掌心、掌背、掌側平衡

動 作 要 領

掌心：1.前臂前平舉，五指併攏，雙手掌心朝上。雙腳併攏，雙罈置於雙腳兩側。

2.雙膝微屈，彎身下腰，雙手正抓罈口上緣。邊抓罈站起，同時手腕轉成反抓，將罈抓至腹前位置。

3.雙手手腕由內向外翻，將罈翻轉270度。

4.罈翻轉成罈口相對，罈落於掌心並尋找罈子重心，保持罈子平衡。

掌背：5.同上述1.動作，唯，掌背向上。

6.同前述2.3.4.動作，將罈上拋，雙掌迅速內翻成掌背向上接罈，保持平衡。

掌側：7.同上述1.動作，唯，掌心相對成掌側。

8.同上述2.3.4.動作，將罈上拋，雙掌迅速內翻成掌側接罈，保持平衡。

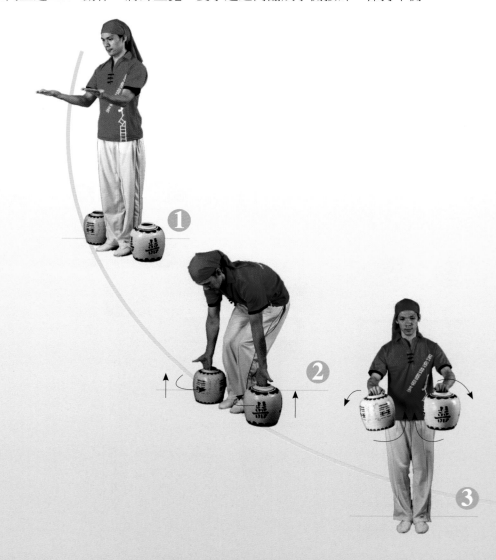

第一章　罈的發展與考學要備

第二章　單罈技巧訓練關鍵

第三章　雙罈與三罈技巧訓練關鍵

第四章　雙人拋接單罈技巧訓練

第五章　耍缸技巧訓練關鍵

第六章　雙人耍缸技巧對拋訓練

⑧

⑦

⑥

⑤

④

注意事項

1.手掌伸直力量，勿需過於用力。
2.本頁三項動作練習時，一氣呵成。
3.翻拋時，雙罈皆由內往外翻拋，故右罈為順時鐘，左罈為逆時鐘。（左右以頁面為準）

四、雙罈手臂平衡

動 作 要 領

1.雙腳站姿併攏，雙手反抓雙罈罈口下緣預備。

2.左手屈肘平舉，右手先將罈放置左手臂上。

3.右手屈肘平舉，左手將罈放至右手臂上，保持平衡。並需隨時保持左臂罈子平衡。

4.雙罈平穩後，雙臂外移，眼睛直視正前方，餘光注意雙罈，完成「雙罈手臂平衡」動作。

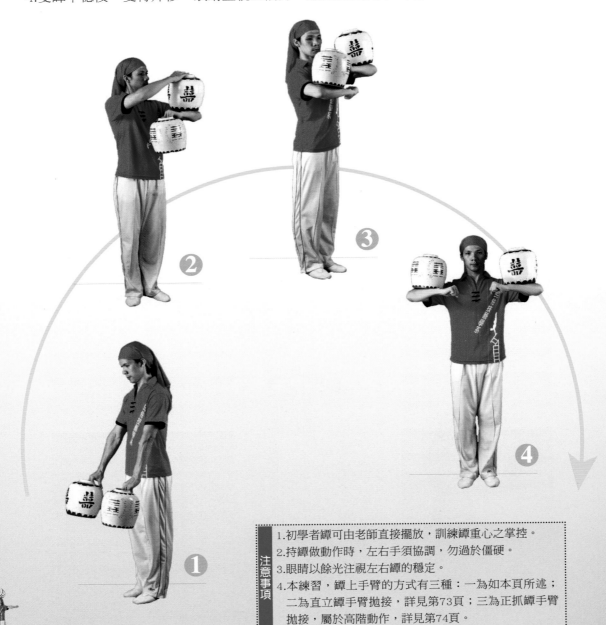

注意事項
1.初學者罈可由老師直接擺放，訓練罈重心之掌控。
2.持罈做動作時，左右手須協調，勿過於僵硬。
3.眼睛以餘光注視左右罈的穩定。
4.本練習，罈上手臂的方式有三種：一為如本頁所述；二為直立罈手臂拋接，詳見第73頁；三為正抓罈手臂拋接，屬於高階動作，詳見第74頁。

第一章　籌備會所居師資學準備

第二章　單罈技巧訓練關鍵

第三章　雙罈與三罈技巧訓練關鍵

第四章　雙人拋接單罈技巧訓練

第五章　耍缸技巧訓練關鍵

第六章　雙人耍缸技巧對拋訓練

第二節　手部拋接練習

　　雙罈拋接手法大致和單罈相同，主要在練習雙手的擺盪協調。但此練習需經過單罈基本練習、單罈拋接技術練習，再練雙罈比較好入手。

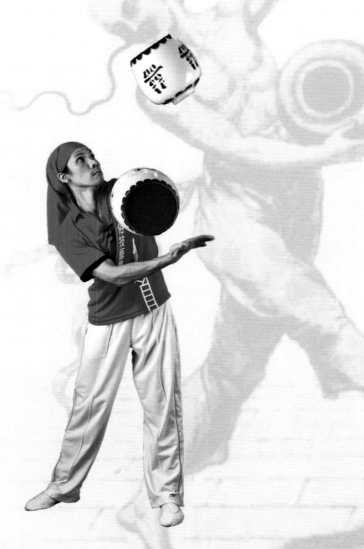

一、直立雙罈手臂拋接

動 作 要 領

1. 雙手前平舉掌心朝下，身體站姿，併腳收腹。雙罈置於雙腳兩側。

2. 屈膝彎腰下身，雙手手掌正抓罈口上緣。

3. 起身後，手轉成反抓動作。

4. 屈膝微蹲，準備將罈由下往前上方提放。

5. 利用雙膝迅速伸直站起、雙手手肘及肩部迅速抬起的力道，將罈提放至空中，眼睛注視雙罈。

6. 罈至頭前時，握拳、雙肘彎曲、雙臂平舉準備承接落下的罈，眼睛直視罈。

7. 當罈落下時，雙膝微蹲，雙臂承接罈底，保持平衡。

8. 結束時，雙膝伸直站起，眼睛注視前方，完成「直立罈手臂拋接」動作。

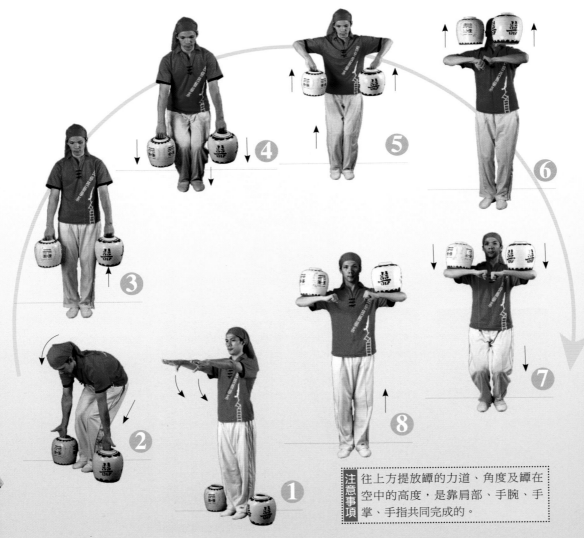

> 注意事項 往上方提放罈的力道、角度及罈在空中的高度，是靠肩部、手腕、手掌、手指共同完成的。

第一章 工罈的發展與教學準備

第二章 單罈技巧訓練關鍵

第三章 雙罈與三罈技巧訓練關鍵

第四章 雙人拋接單罈技巧訓練

第五章 耍缸技巧訓練關鍵

第六章 雙人耍缸技巧對拋訓練

二、正抓雙罈手臂拋接

動 作 要 領

1. 同前述一之1.2.動作。雙手前平舉掌心朝上，正抓罈口上緣，站姿併腳收腹。

2. 罈以擺盪方式身側前後擺盪二至三次，眼睛直視前方。

3. 最後一次擺盪到前上方時，雙手以順時鐘方向將罈拋至空中，罈在空中自轉360度，眼睛直視罈。

4. 罈翻轉成罈口朝上，雙手屈肘平舉，內彎準備接罈。

5. 當罈落下時，雙手手臂接罈，雙膝微蹲，緩衝罈落下重力，保持平衡。

6. 結束時，雙膝伸直站起，眼睛直視前方。

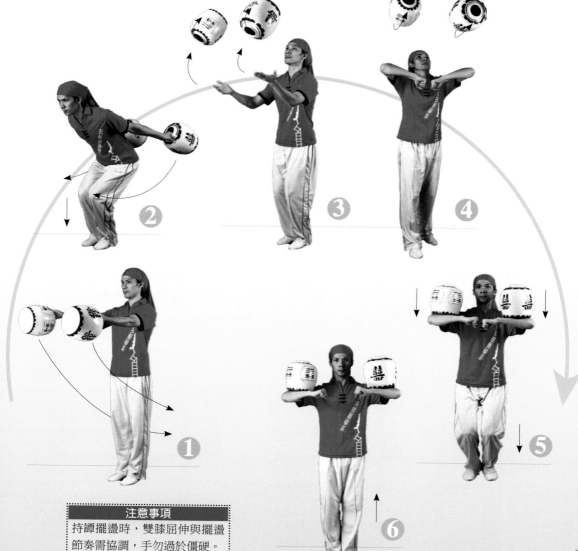

注意事項
持罈擺盪時，雙膝屈伸與擺盪
節奏需協調，手勿過於僵硬。

三、正抓雙罈拋接

動 作 要 領

1. 雙罈置於雙腳兩旁，雙手掌心朝上前平舉，身體站姿，併腳收腹。

2. 屈膝彎腰下身，雙手正抓罈口上緣。

3. 起身時將罈往前平舉。

4. 身體屈膝微蹲，以擺盪方式將雙罈經雙腿外側前後擺盪二至三次，眼睛注視前方。

5. 最後一次擺盪至前上方，手掌挑勾，將罈以順時鐘方向拋送至空中，眼睛注視雙罈。

6. 當罈落下時，掌心朝上，正抓罈口上緣，掌握平衡。

7. 同前述4.動作，再次拋罈。

8. 罈落下時，以直立拳承接罈，保持平衡。

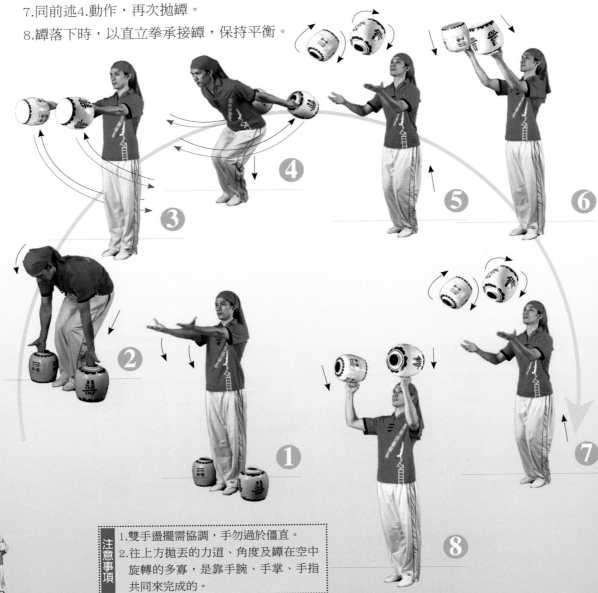

注意事項
1. 雙手盪擺需協調，手勿過於僵直。
2. 往上方拋丟的力道、角度及罈在空中旋轉的多寡，是靠手腕、手掌、手指共同來完成的。

四、反抓雙罈拋接

動 作 要 領

1. 承前述1.2.，身體直立，雙手反握罈，前斜下舉預備。

2. 罈以擺盪方式盪至身側後方，稍使力，將罈經由雙腿外側往下往前上方拋送，眼睛注視罈。

3. 罈在空中自轉180度，成罈口朝下。當罈上拋至頭前上方時，眼睛注視著罈口，雙手掌心朝下，準備接罈。

4. 罈落下時，瞬間準確反抓接罈。

5. 如動作3.所述，再將罈向空中拋出，罈在空中自轉。

6. 罈自轉成罈口朝前，罈落下時，以直立拳接罈，保持平衡。

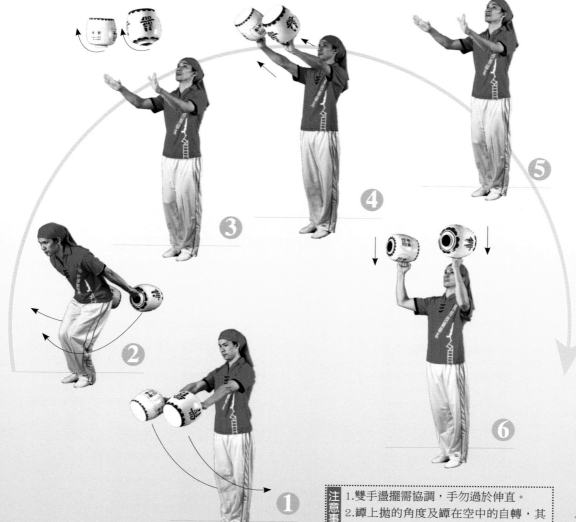

注意事項
1. 雙手盪擺需協調，手勿過於伸直。
2. 罈上拋的角度及罈在空中的自轉，其力道源自手腕、手掌、手指的挑勾。

第一章　雙罈的意義與教學準備

第二章　單罈技巧訓練關鍵

第三章　雙罈與三罈技巧訓練關鍵

第四章　雙人拋接單罈技巧訓練

第五章　耍缸技巧訓練關鍵

第六章　雙人耍缸技巧對拋訓練

五、倒D雙罈拋接

動作要領

1.雙手前下斜舉，掌心朝下反抓罈口下緣，身體站姿，併腳收腹。

2.持罈身側前後擺盪二至三次。

3.最後一次擺盪至前上方，雙手往下往內正挑拋罈。

4.讓罈以反時鐘翻轉180度。

5.當罈落下時，雙手掌心朝下，反抓落下的罈，並保持平衡。

6.同前述3.，再將罈向空中拋出。

7.當罈落下時，雙手直立拳接罈，雙腳微蹲，承接落下的罈，並保持平衡。接罈穩定後，雙膝伸直站起，完成全部動作。

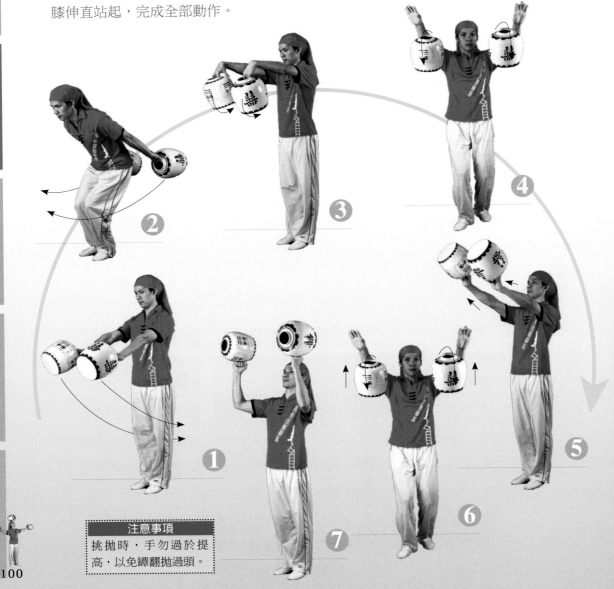

注意事項
挑拋時，手勿過於提高，以免罈翻拋過頭。

六、後拋雙罈拋接

動 作 要 領

1. 同前述1.動作。雙手掌心朝下，反抓罈口下緣。身體站姿，右前左後腳站立，收腹。

2. 罈以身側前後擺盪方式，往左右後上方挑拋，眼睛注視前方。

3. 當罈拋至空中時，眼睛目視正後上方，準備以前臂接住罈。

4. 當罈落下時，屈膝微蹲，以前臂接住罈身，保持平衡。

5. 同上述1.2.3.，以擺盪方式再將罈往後上方挑拋出去，罈自轉成罈口朝下，雙手反抓接罈。

6. 再同前述1.2.3.拋罈，當罈在左右肩上方落下時，罈口朝前，屈膝微蹲，雙手直立拳接罈，保持平衡。

7. 結束時，雙膝伸直站起，後腳前併，保持平衡。

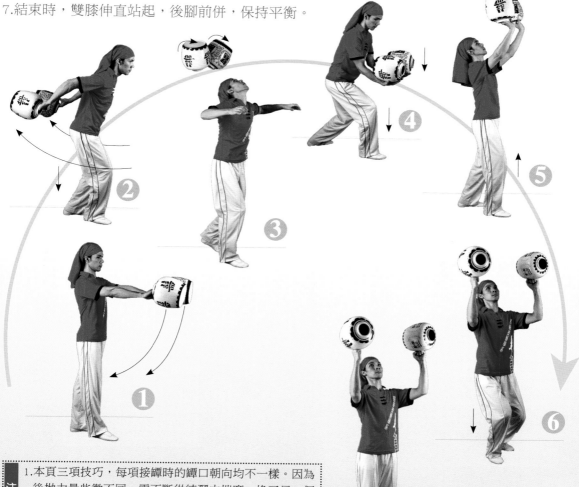

注意事項
1. 本頁三項技巧，每項接罈時的罈口朝向均不一樣。因為後拋力量些微不同，需不斷從練習中揣摩。換了另一個罈，形制重量不一樣，仍須重新揣摩、適應。
2. 眼睛需直視罈。
3. 前二項技巧熟練後，再練直立拳接罈。

第一章　雜耍的發展與教學準備
第二章　單罈技巧訓練關鍵
第三章　雙罈與三罈技巧訓練關鍵
第四章　雙人拋接單罈技巧訓練
第五章　耍缸技巧訓練關鍵
第六章　雙人耍缸技巧對拋訓練

七、過橋對拋

動作要領

1.（敘述本技巧，為求明晰方便，稱呼右手拋出的罈為右罈，左手拋出的為左罈）雙腳與肩同寬，雙手直立拳平舉雙罈如圖1，身體保持正直，梗頭，收腹提氣。

2.屈膝微蹲，眼睛直視左罈，準備拋接。

3.左罈往右上空拋，同時，右罈斜拋至左，拋物線左罈高於右罈，以免罈相撞，眼睛注視雙罈。

4.左手先接住右罈，穩住後，視線右移注視左罈的動線，右手準備接罈。

5.右手接住左罈時，屈膝微蹲，眼睛直視左罈，並保持平衡。

6.結束時，雙膝伸直站起，眼睛直視正前方，恢復起始動作。

注意事項　拋接時，要保持罈的穩定性，以免罈翻拋過頭。

八、雙罈過手

動作要領

1.雙手反抓罈口下緣，雙罈各向左右45度擺盪成圖1.。站姿，重心在雙腳上。

2.右手把罈向下擺盪至左手手肘下後方，然後手掌、手腕做挑起動作，把罈拋出去。動作中，重心偏向右腳，左腳踮步。

3.罈繞過頭頂，並在空中自轉一圈，罈挑拋回右上方過程中，眼睛直視罈。

4.罈快落下時，右手手掌正抓接住罈。

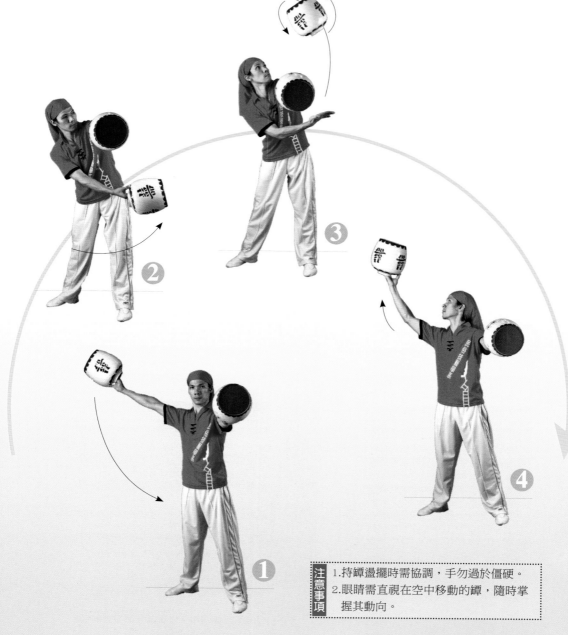

> **注意事項**
> 1.持罈盪擺時需協調，手勿過於僵硬。
> 2.眼睛需直視在空中移動的罈，隨時掌握其動向。

第三節　雙鐔拋接上頭

　　雙鐔的拋接上頭動作較少於單鐔，訓練項目包含：正拋上頭、過腳上頭、揹劍上頭等。耍雙鐔時，頭接訣竅在於接鐔緩衝時機的把握以及鐔落下、頭接住時的找眺技術，這種停頓的完成情況仍舊做為評定一個技術動作成敗的標準。但學員切記：練習拋接上頭時，可以用毛巾或頭巾包頭，預防砸傷頭頸肩；初練習者，鐔拋得不要太高，也建議可先用球類代替。

一、正罎拋接上頭

動 作 要 領

1. 雙腳與肩同寬，重心平均於兩腳上，收腹提氣。左手持罎側斜下舉，右手前平舉正抓罎口上緣，眼睛直視右罎。

2. 右手抓罎向前伸送，罎在右側前後擺盪。擺盪時，雙膝隨著下蹲上起。

3. 右手抓罎前後擺盪三至四次，最後一次當擺盪至腹前位置時，手腕發力將罎拋往頭前上方。罎在空中翻轉成罎口朝前，視線隨罎而移動。右手迅速握拳側平舉，身體保持正直。

4. 當罎落下觸及毛髮的瞬間，雙膝微屈緩解其衝擊力，頭頂接罎。

5. 結束時，雙膝伸直站起，眼睛直視罎口，保持平衡。

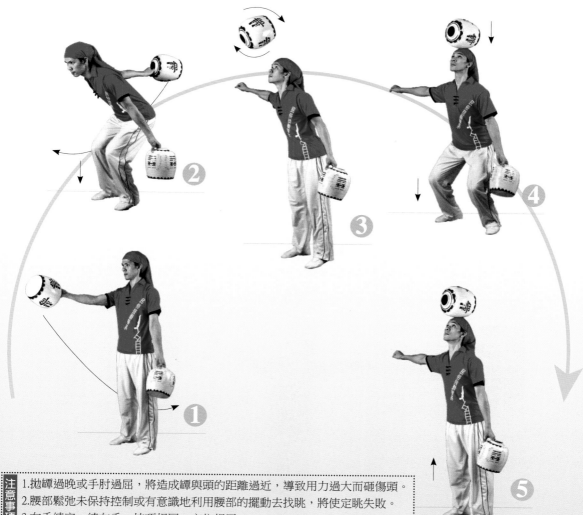

<div style="border:1px solid;padding:4px">

注意事項

1. 拋罎過晚或手肘過屈，將造成罎與頭的距離過近，導致用力過大而砸傷頭。
2. 腰部鬆弛未保持控制或有意識地利用腰部的擺動去找眺，將使定眺失敗。
3. 右手練完，練左手，技巧相同，方位相反。

</div>

二、雙罈側驫馬上頭

動 作 要 領

1.雙手反抓持罈，右手高舉，左手側平舉，眼睛注視右上罈。重心在右腳上，左腳踮步，收腹提氣。

2.右腳移動到左腳前，與左腳交叉，重心在右腳上，眼睛直視右上罈。

3.右罈下移，右手順勢加力。左腳迅速抬起，左手持罈自然下擺。右手以手腕、手掌來控制甩罈的巧勁，罈從左膝下方拋出，往左上方移動，罈自轉成罈口朝前。

4.右手迅速握拳側平舉。罈從身前左上移動至頭頂，視線隨著罈，身體保持正直。罈落下觸髮瞬間，膝微屈下蹲，緩解其衝擊力。頭順利接罈。

5.尋眺平穩後，左手持罈側平舉，雙膝伸直站起，完成全部動作。

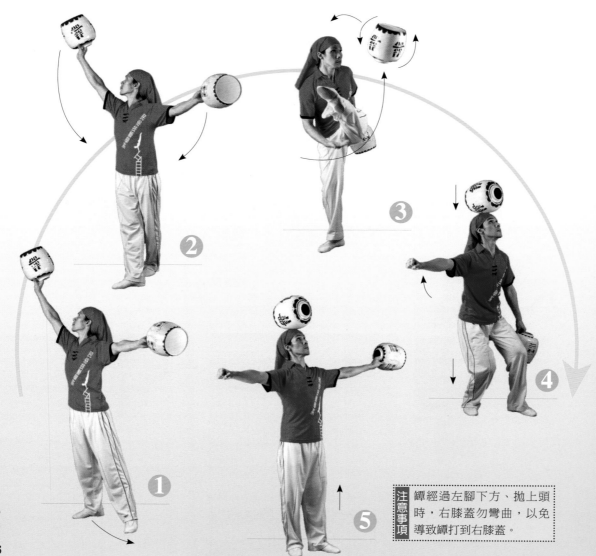

② ③ ④ ① ⑤

注意事項 罈經過左腳下方、拋上頭時，右膝蓋勿彎曲，以免導致罈打到右膝蓋。

三、雙罈單手揹劍上頭

動 作 要 領

1. 雙手持罈，右罈右側斜上舉，左罈側平舉。重心在右腳上，左腳踮步。收腹提氣，眼睛注視右上罈。

2. 右腳移動到左腳前，與左腳交叉，重心在右腳上，眼睛仍直視右上罈。

3. 左腳向左橫跨成一字線，右罈由上擺盪至右後下方。右手手腕控制甩罈的巧勁，將罈往右後上方以逆時鐘方向拋出。

4. 罈拋出後，罈從身後左下拋送至頭頂，視線隨罈而移動，身體保持正直。

5. 右手迅速握拳側平舉，罈落下觸髮的瞬間，雙膝微屈下蹲，緩解其衝擊力。

6. 左手持罈側平舉，頭頂接罈。找眺平穩後，雙膝伸直站起，右腳向前併步，完成全部動作。

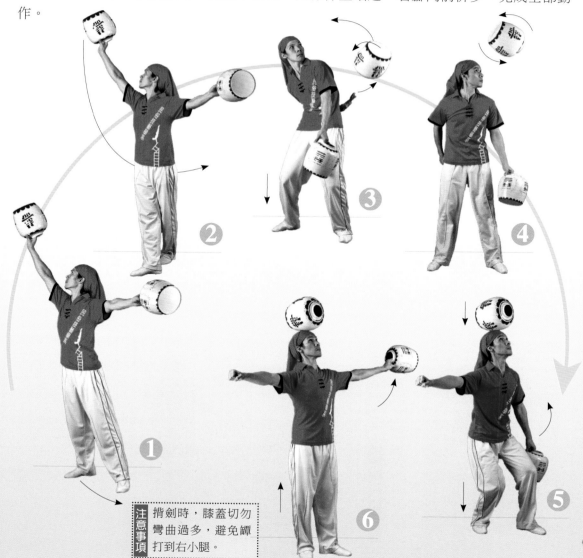

> **注意事項** 揹劍時，膝蓋切勿彎曲過多，避免罈打到右小腿。

第四節　動向控制練習

一、動向旋轉

(一)雙罈單指側轉

動 作 要 領

1. 雙手掌心向上捧罈，手腕背面朝前，罈與臉同高，罈口相對，併腳收腹。
2. 雙手將罈往左右外側擰轉成手腕背面朝臉，雙膝微蹲。
3. 利用雙膝伸直站起、雙肘微伸、雙臂上舉及雙手手腕擰轉的力量，將罈以逆、順時鐘方向往上拋轉至空中，讓罈在空中側轉。
4. 當罈快落下時，雙腳與肩同寬，以雙手食指為軸心，頂住罈，讓罈在指尖上旋轉，並找尋轉罈的平衡。
5. 結束時，雙手迅速由食指豎起變換成手掌，接住轉罈，罈口相對，併腳，恢復同前述1.之姿勢。

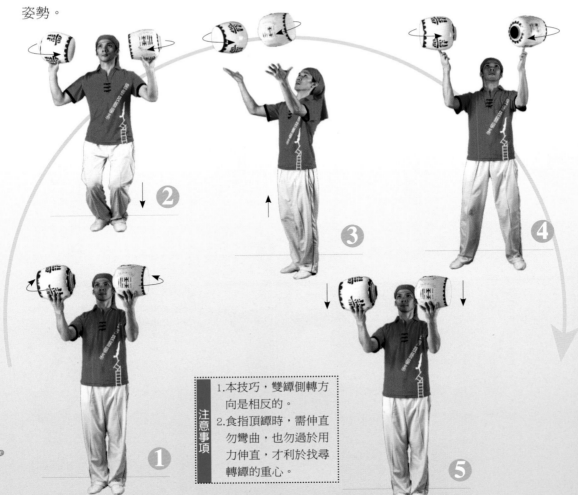

注意事項

1. 本技巧，雙罈側轉方向是相反的。
2. 食指頂罈時，需伸直勿彎曲，也勿過於用力伸直，才利於找尋轉罈的重心。

(二)雙罎掌丘側轉

動 作 要 領

1. 雙手掌心向上捧罎，手腕背面朝前，罎與臉同高，罎口相對，併腳收腹。

2. 雙手將罎往左右外側擰轉成手腕背面朝臉，雙膝微蹲。

3. 利用雙膝伸直站起、雙肘微伸、雙臂上舉及雙手手腕擰轉的力量，將罎以逆、順時鐘方向往上拋轉至空中，讓罎在空中側轉。

4. 罎落下時，兩手手掌儘量張開，以掌丘為軸心接罎。罎在掌丘上旋轉數圈，尋找罎的重心，維持轉罎的平衡。

5. 結束時， 雙手手指縮握，增加手掌與罎的接觸面，增加磨擦力，最後停住罎，罎口相對，恢復同前述1.之姿勢。

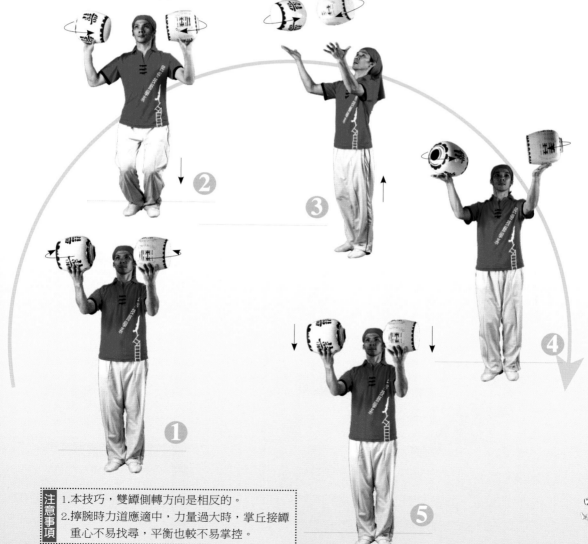

注意事項
1. 本技巧，雙罎側轉方向是相反的。
2. 擰腕時力道應適中，力量過大時，掌丘接罎重心不易找尋，平衡也較不易掌控。

第一章
缸罈的發展與教學準備

第二章
單罈技巧訓練關鍵

第三章
雙罈與三罈技巧訓練關鍵

第四章
雙人拋接單罈技巧訓練

第五章
耍缸技巧訓練關鍵

第六章
雙人耍缸技巧對拋訓練

(三)雙罈擰腕單指側轉

動 作 要 領

1.雙手前平舉反抓罈口下緣，併腳，眼睛注視罈。

2.雙膝微曲，彎腰下身，罈以擺盪方式從兩腳外側擺盪到身後，如此來回二至三次，雙膝隨罈擺盪節奏而上下屈伸。

3.最後一次將罈盪擺至胸前時，瞬間以擰腕方式將罈擰轉成側罈。

4.以逆、順時鐘方向旋轉，將罈拋向空中。

5.當罈落下時，雙手食指指尖為軸心，接罈併尋找罈的重心，維持轉罈的平衡。

6.結束時，雙手迅速由食指豎起變換成手掌，接住轉罈，罈口相對，完成全部動作。

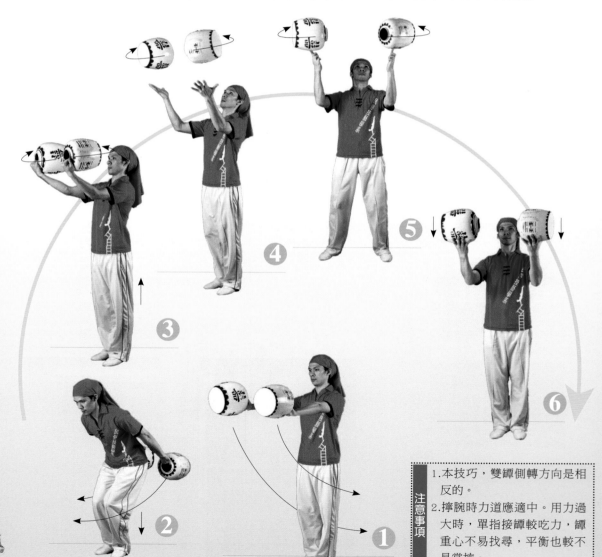

注意事項

1.本技巧，雙罈側轉方向是相反的。

2.擰腕時力道應適中。用力過大時，單指接罈較吃力，罈重心不易找尋，平衡也較不易掌控。

(四)雙罈擰腕掌丘側轉

動 作 要 領

1.雙手前平舉反抓罈口下緣，併腳，眼睛注視罈。

2.雙膝微屈，彎腰下身，罈以擺盪方式從兩腳外側擺盪到身後，如此來回二至三次，雙膝隨罈擺盪節奏而上下屈伸。

3.最後一次擺盪，雙手將罈盪擺至胸前時，瞬間以擰腕方式將罈擰轉成側罈。

4.以逆、順時鐘方向旋轉，將罈拋向空中。

5.罈落下時，雙手手掌儘量張開，以掌丘為軸心，接罈讓罈在掌丘上旋轉數圈，尋找罈的重心，維持轉罈的平衡。

6.結束時，雙手手指縮握，增加手掌與罈的接觸面，增加摩擦力，最後停住罈，罈口相對，完成全部動作。

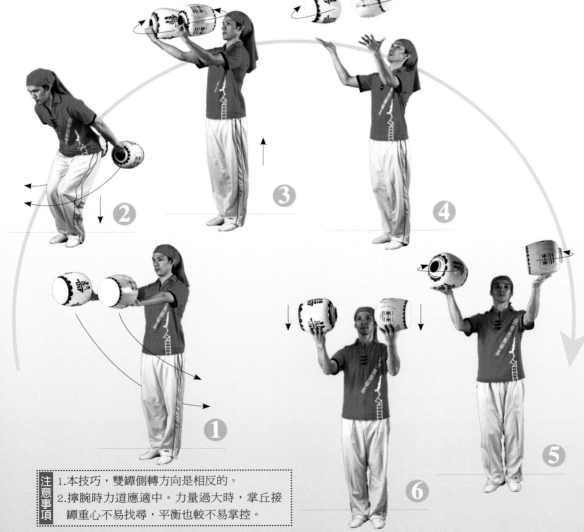

> 注意事項
> 1.本技巧，雙罈側轉方向是相反的。
> 2.擰腕時力道應適中。力量過大時，掌丘接罈重心不易尋找，平衡也較不易掌控。

第一章　缸罈的發展與教學準備
第二章　單罈技巧訓練關鍵
第三章　雙罈與三罈技巧訓練關鍵
第四章　雙人拋接單罈技巧訓練
第五章　耍缸技巧訓練關鍵
第六章　雙人耍缸技巧對拋訓練

(五)雙罈轉腕

動 作 要 領

1. 弓箭步右腳在前。雙手握拳前平舉，雙罈置於兩手前臂上，罈口朝前，保持平衡。

2. 藉由屈膝微蹲，以兩手手肘為軸，由內往上、往外旋轉撥挑罈身。

3. 當罈在空中旋轉時，兩手前臂每旋轉一圈，右前臂約在罈身三～四點鐘方位，左前臂約在罈身九～八點鐘方位，瞬間接觸罈身撥挑一次，使側罈繼續轉動。

4. 罈轉動結束時，雙膝微蹲下身，緩衝罈落下重力，雙手前臂接住罈，保持罈在前臂上平衡。

5. 結束時，雙膝稍微伸直站起，恢復至動作1.之準備姿勢。

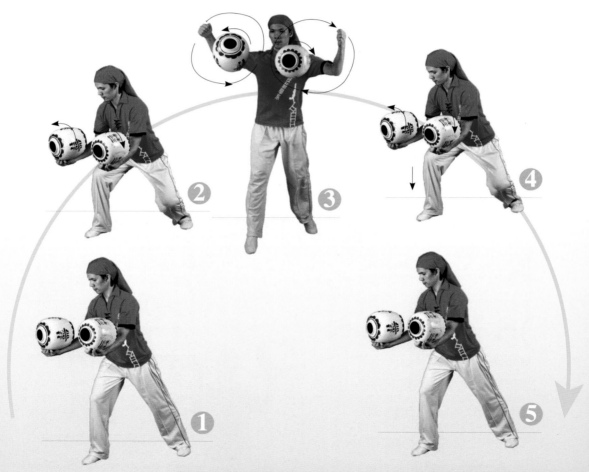

> 　　1. 過程中撥挑勁道不宜過大，兩手前臂撥挑勁道也要一樣，以免轉罈失控。
> 注意事項 2. 雙手前臂勿過於僵硬，所有勁道以手肘來控制轉動力量。
> 　　3. 本技巧之「由內往上、往外」、「三～四點鐘方位」、「九～八點鐘方位」，皆以表演者角度稱之。
> 　　4.「雙罈轉腕」為前人所創專有名詞。

二、滾動練習

(一)雙罈抱月前滾

動作要領

1. 保持軀體正直，右腳前左腳後，收腹提氣，雙手手掌撐罈底部上舉，稍抬頭梗頸，眼睛注視罈。
2. 雙膝微屈，屈肘，罈由前往下翻轉一圈，雙手手臂圈住罈，雙手手掌扣住罈，罈口朝上靠近胸口，身體前傾。
3. 低頭彎腰下身，準備前滾。
4. 身體往前滾翻。滾翻時，雙手依然扣住罈底，眼睛直視前方。
5. 起身時前後腳站立。
6. 利用翻滾動力，雙手扣罈順勢把罈向前向上翻滾一圈，最後將罈向上擎舉，恢復到原姿勢。

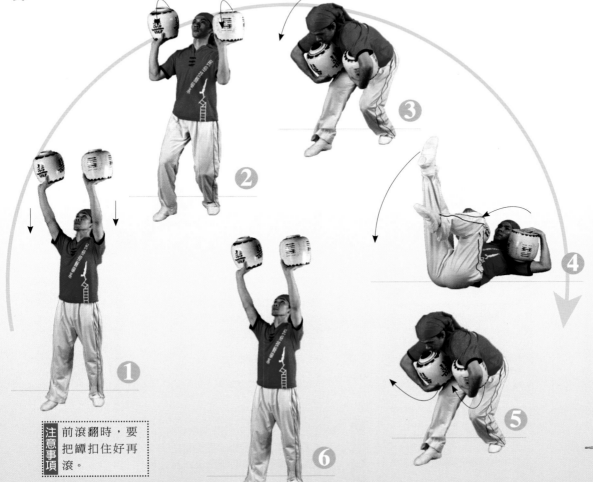

注意事項　前滾翻時，要把罈扣住好再滾。

第一章　缸罈的發展與教學準備

第二章　單罈技巧訓練關鍵

第三章　雙罈與三罈技巧訓練關鍵

第四章　雙人拋接單罈技巧訓練

第五章　耍缸技巧訓練關鍵

第六章　雙人耍缸技巧對拋訓練

第一章 缸罈的發展與教學準備

第二章 單罈技巧訓練關鍵

第三章 雙罈與三罈技巧訓練關鍵

第四章 雙人拋接單罈技巧訓練

第五章 耍缸技巧訓練關鍵

第六章 雙人耍缸技巧對拋訓練

(二)雙罈左右挑滾

動作要領

1. 雙手側平舉各捧一罈，罈口朝前。收腹提氣，雙腳與肩同寬，身體保持正直，稍抬頭梗頸，眼睛直視正前方。

2. 雙手手掌、手腕同時撥動罈，讓罈往胸口方向側滾。

3. 當雙罈滾到左右手手肘時，左手手肘肱二頭肌彈起，讓罈往上飛越右手罈。挑拋時，左手罈必須高於右手罈。

4. 當罈落下滾動至右手肘時，迅速找到雙罈的重心，讓雙罈各自繼續前滾。

5. 結束時，雙手手掌、手腕微抬，止住罈的滾動，手掌捧罈。身體保持正直，稍抬頭梗頸，恢復至動作1.之姿勢。

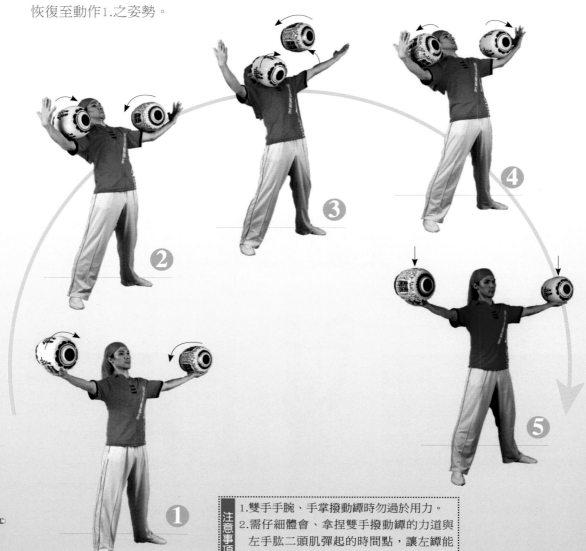

①　**②**　**③**　**④**　**⑤**

> **注意事項**
> 1. 雙手手腕、手掌撥動罈時勿過於用力。
> 2. 需仔細體會、拿捏雙手撥動罈的力道與左手肱二頭肌彈起的時間點，讓左罈能飛越右罈。

二、正鐔對拋拳接

動 作 要 領

1. 兩人相距一米以上，面對面收腹提氣，雙腳與肩同寬，身體保持正直。拋鐔者右手持鐔前平舉；接鐔者左手握拳側平舉，右手正斜上舉，五指自然伸張，準備接鐔。
2. 鐔以胯下前後擺盪方式準備拋鐔。
3. 當鐔擺盪至胸口前方時，手部瞬間挑拋，以順時鐘方向將鐔拋送到接鐔者正前上方。
4. 當鐔落下時，接鐔者以正立拳接鐔。
5. 接鐔者將鐔移至右側方，眼睛注視鐔，完成全部動作。

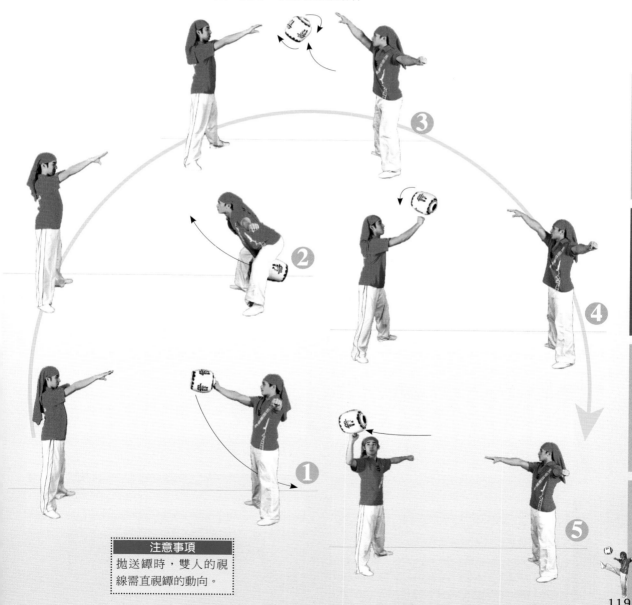

注意事項
拋送鐔時，雙人的視
線需直視鐔的動向。

三、單罈抱月對拋

動 作 要 領

1. 練習時兩人相距一米以上，雙腳與肩同寬，面對面收腹提氣，右腳前左腳後，保持軀體正直。拋罈者右手舉罈併扣罈底部；接罈者左手握拳側平舉，右手正斜上舉，五指自然伸張，準備接罈。

2. 右手肘彎曲，罈身下移，眼睛注視罈身，保持平衡。

3. 拋罈者做單罈抱月動作（詳細動作見P.51之1.2.3.），身體前傾，眼睛注視接罈者。

4. 拋送時，罈以逆時鐘方向旋轉，將罈拋送至接罈者右前上方。

5. 接罈者右手接住罈底緣，手肘微微彎曲，眼睛注視罈保持平衡。

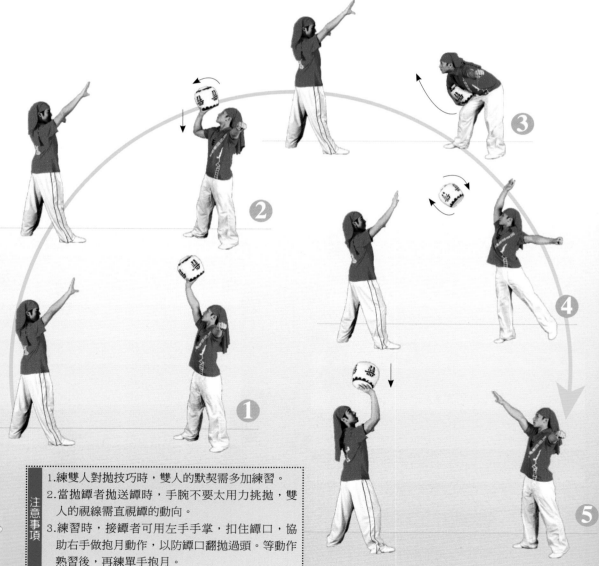

> 注意事項
>
> 1. 練雙人對拋技巧時，雙人的默契需多加練習。
> 2. 當拋罈者拋送罈時，手腕不要太用力挑拋，雙人的視線需直視罈的動向。
> 3. 練習時，接罈者可用左手手掌，扣住罈口，協助右手做抱月動作，以防罈口翻拋過頭。等動作熟習後，再練單手抱月。

第二節 拋接上頭

一、正鐔對拋上頭

動 作 要 領

1. 兩人相距一米以上，面對面收腹提氣，雙腳微開，保持身體正直。拋鐔者右手反抓鐔口前平舉；接鐔者雙手握拳側平舉，眼睛注視拋鐔者動作。
2. 鐔以胯下前後擺盪方式準備拋鐔。
3. 當鐔擺盪至胸口前方時，手部瞬間提放，將鐔拋至接鐔者頭上。
4. 當鐔落下時，接鐔者身體微蹲，頭承接鐔，並找尋鐔的重心。
5. 結束時，接鐔者雙腳前後伸直站立，雙手握拳側平舉保持平衡。

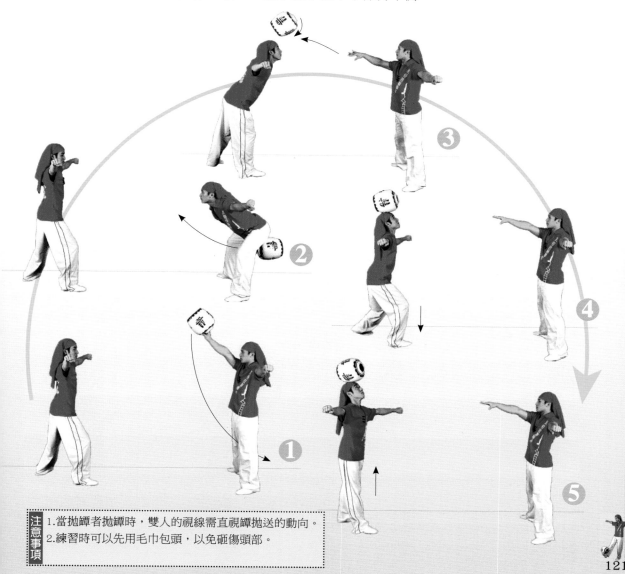

注意事項
1. 當拋鐔者拋鐔時，雙人的視線需直視鐔拋送的動向。
2. 練習時可以先用毛巾包頭，以免砸傷頭部。

二、側罈對拋上頭

動作要領

1.兩人相距一米以上，面對面收腹提氣，雙腳微開，保持身體正直。拋罈者右手持側罈前平舉；接罈者右腳前、左腳後，與肩同寬，雙手握拳側平舉，眼睛注視罈，準備接罈。

2.罈以胯下前後擺盪方式準備拋罈。

3.當罈擺盪至胸口前方時，手部瞬間提放，將罈拋至接罈者頭上。

4.當罈落下時，接罈者雙膝微蹲，以頭部承接罈，並找尋罈的重心。

5.結束時，接罈者前後雙腳伸直站起，保持平衡。

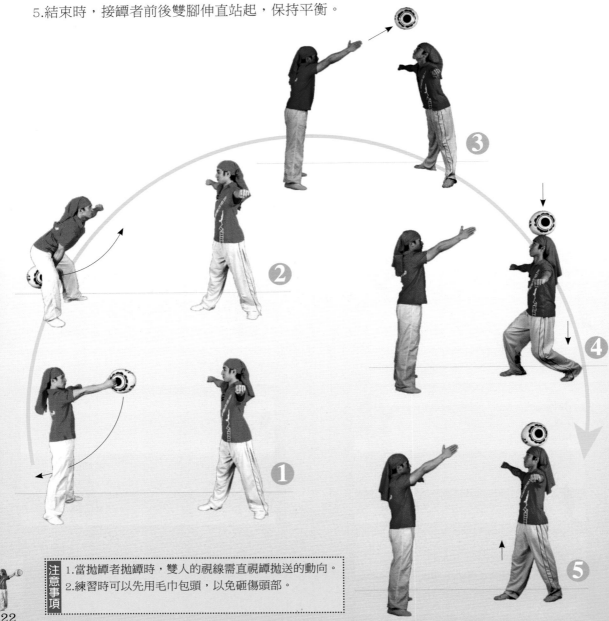

> **注意事項**
> 1.當拋罈者拋罈時，雙人的視線需直視罈拋送的動向。
> 2.練習時可以先用毛巾包頭，以免砸傷頭部。

122

第五章　耍缸技巧訓練關鍵

　　和耍罈一樣[24]，耍缸技巧也是演員身體部位以拋、丟、推、送、蹬、踢與動向滾動等方式，將缸沿一定的運動軌跡拋離後，再回到演員身體部位的過程，其主要訴求也是集中在缸回到身上部位時的穩定控制。耍缸技巧的基本重點為五大項：一、頭部、頸肩部位平衡（定眺、踮眺、旋轉眺、滾眺、立邊眺、雲盤控轉等）；二、手部位平衡練習（正抓、反抓、側抓平衡、直立拳、正立拳、挑立拳平衡）；三、下肢平衡練習（腳掌平衡）；四、拋接練習（手部拋接、頭與頸肩部拋接、腳部踢蹬拋接）；五、動向控制練習（動向旋轉、滾動練習）……等。

第一節　頭部、頸肩部位平衡

　　缸的主要動作，就缸的姿勢來說，包括缸口朝水平面方向的側缸及有一定斜度的斜立缸（頂邊[25]、缸底緣[26]）兩種；就表演者身上部位來說，有頭、手、頸肩、腳四個位置。由於缸的體積龐大、重量沉笨，因此缸的控眺練習是初學者極為重要的技巧。

[24] 理論而言，缸與罈的練習是可以一起進行的，即：當罈某一技巧練成後，接著便可以用缸來練習該項技巧。
　　不過，為避免初學者產生太大的挫折感，會在罈練到拋接時，才開始練缸。
[25]「頂邊」又稱「立邊」、「反斜立缸」、「缸口」、「口輪」，前二專有名詞前人所取。
[26]「缸底緣斜立缸」又直稱「斜立缸」。

第一章　缸罈的發展與教學準備

第二章　單罈技巧訓練關鍵

第三章　雙罈與三罈技巧訓練關鍵

第四章　雙人拋接單罈技巧訓練

第五章　耍缸技巧訓練關鍵

第六章　雙人耍缸技巧對拋訓練

一、定眺

動作要領

1. 站姿雙腳與肩同寬，重心平均在兩腳上，提氣收腹，挺直腿、胯、腰、後背，缸口朝前，將缸身放至頭上，雙手扶住缸身。
2. 眼睛直視缸口方向，雙手小指、無名指慢慢放開，當手部觸缸僅剩最後四指時，視缸之穩定，手就可以慢慢全部放開。
3. 穩住在頭頂上的缸之後，雙手臂側平舉握拳，拳心朝下。

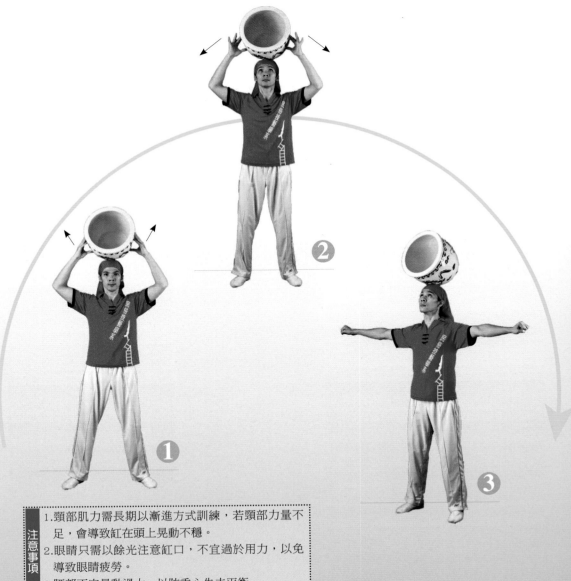

注意事項

1. 頸部肌力需長期以漸進方式訓練，若頸部力量不足，會導致缸在頭上晃動不穩。
2. 眼睛只需以餘光注意缸口，不宜過於用力，以免導致眼睛疲勞。
3. 腰部不宜晃動過大，以防重心失去平衡。

二、踮眺

動 作 要 領

1.側缸上頭頂，缸口朝前。雙腳與肩同寬，重心在兩腳上。提氣收腹，控制腿、胯、腰、後背，雙手側平舉握拳，定眺控穩缸的重心。

2.腰桿挺直，微蹲。

3.雙膝伸直站起，腳踝用力往上踮腳尖，將缸向正上方踮送離頭。缸微微騰空，雙手保持側平舉握拳。

4.當缸落下時，屈膝微蹲做出緩衝動作，以頭承接缸身，雙手保持側平舉握拳。

5.結束時，雙膝伸直站起，恢復原本姿勢，並保持平衡。

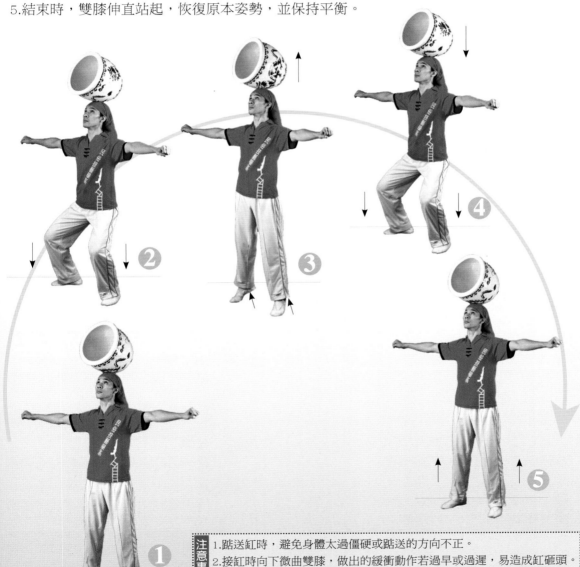

第一章　缸罈的發展與教學準備

第二章　單罈技巧訓練關鍵

第三章　雙罈與三罈技巧訓練關鍵

第四章　雙人拋接單罈技巧訓練

第五章　耍缸技巧訓練關鍵

第六章　雙人耍缸技巧對拋訓練

> **注意事項**
> 1.踮送缸時，避免身體太過僵硬或踮送的方向不正。
> 2.接缸時向下微曲雙膝，做出的緩衝動作若過早或過遲，易造成缸砸頭。
> 3.找眺時，腰部要控制不動，若錯誤地移動腰部去找眺，將容易失衡。

三、旋轉眺

動作要領

1. 站姿雙腳與肩同寬，重心平均落在兩腳上。提氣收腹，控制腿、胯、腰、後背，雙手側平舉握拳，保持身體正直。側缸上頭頂，缸口朝前，眼睛注視缸口邊緣。

2. 頭先向左慢轉，利用磨擦力帶動缸以順時鐘方向轉動，再迅速將頭轉回。如此左右來回轉，讓缸側轉一圈，身體保持正直姿勢。

3. 當缸轉動時，眼睛需直視缸的動向，併隨時掌握缸的重心。

4. 缸將繞半圈時，繼續轉動頭頸部位，讓缸繼續轉動。

5. 等缸將繞一圈時，頭左右來回轉動的幅度漸漸縮小，慢慢停止頭部轉動。

6. 結束時，恢復原本姿勢並保持平衡。

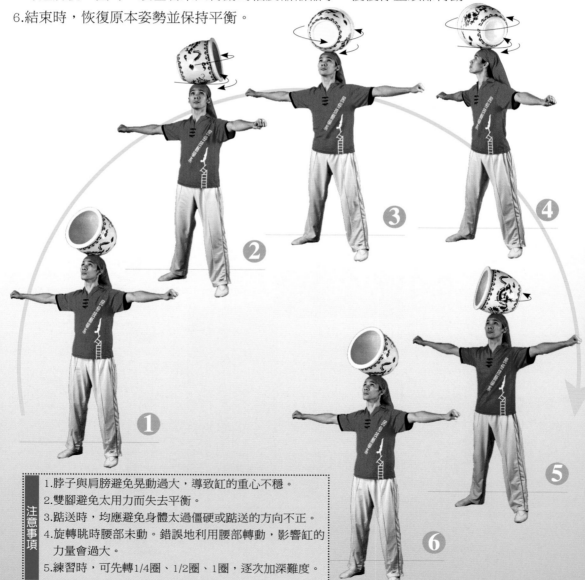

注意事項

1. 脖子與肩膀避免晃動過大，導致缸的重心不穩。
2. 雙腳避免太用力而失去平衡。
3. 蹬送時，均應避免身體太過僵硬或蹬送的方向不正。
4. 旋轉眺時腰部未動。錯誤地利用腰部轉動，影響缸的力量會過大。
5. 練習時，可先轉1/4圈、1/2圈、1圈，逐次加深難度。

四、滾眺

(一) 頸肩滾眺

動 作 要 領

1. 站姿，前後腳站立，重心在兩腳上。提氣收腹，控制腿、胯、腰、後背，雙手側平舉握拳，保持身體正直。頭頂側缸，缸口方向朝右，眼睛注視缸身。
2. 稍微梗頭，屈膝下身。上胸往上微挺，使後頸肩部位產生凹下狀，以便停留缸。缸的滾動路線由頭頂下滑至後頸肩部位，雙手維持側平舉握拳。

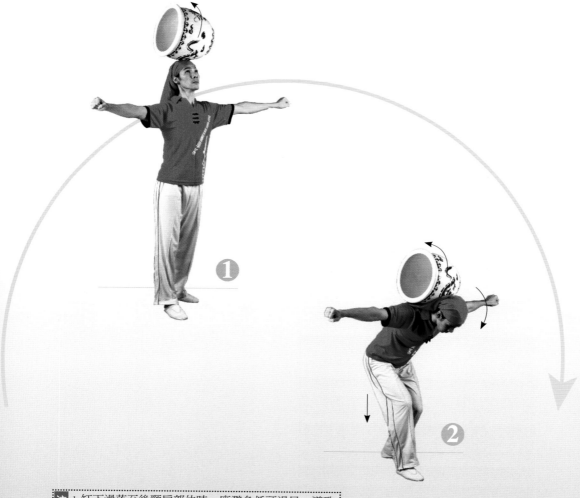

❶

❷

注意事項
1. 缸下滑落至後頸肩部位時，應避免低頭過早，導致缸滑落方向偏離。
2. 避免腰部晃動過大、雙手未平舉，導致平衡失點。

第一章 耍缸的歷與教學準備

第二章 單缸技巧訓練關鍵

第三章 雙缸與三缸技巧訓練關鍵

第四章 雙人拋接單缸技巧訓練

第五章 耍缸技巧訓練關鍵

第六章 雙人耍缸技巧對拋訓練

(二)頸肩滾眺上頭

動 作 要 領

1. 承前P.131動作，或直接將側缸放在後頸肩上。雙手握拳側平舉。雙腳屈膝，彎腰，上身下移，梗頭前方定眺，保持平衡。

2. 屈膝伸直發力，身體由下往上起挑動作用。缸經過肩、後腦滾至頭頂上，身體站起恢復直立姿勢。當眼睛看到缸時，瞬間屈膝微蹲，緩衝缸落下來的重力。最後缸回到頭頂上，雙手側平舉握拳，保持身體正直，找尋缸平衡點，掌握此平衡點。

3. 雙膝伸直站起，後腳向前併步，完成全部動作。

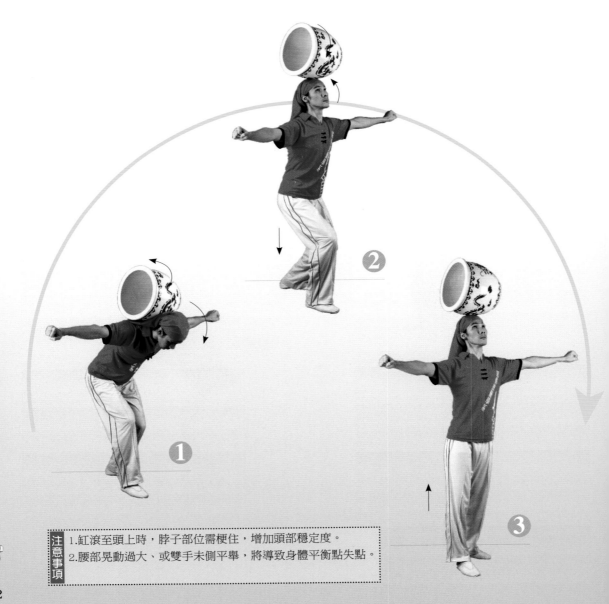

注意事項
1. 缸滾至頭上時，脖子部位需梗住，增加頭部穩定度。
2. 腰部晃動過大、或雙手未側平舉，將導致身體平衡點失點。

(三)滾眺下額

動作要領

1. 站姿雙腳一前一後，重心在兩腳上。提氣收腹，控制腿、胯、腰、後背。雙手側平舉握拳（或開掌），身體保持正直。頭頂側缸，缸口朝右，斜上方定眺。

2. 頭微後仰，缸的滾動路線經由頭頂下滑至額頭部位時，稍微梗頭，上胸往上微挺，緩衝缸的重心，雙手握拳側平舉保持平衡。

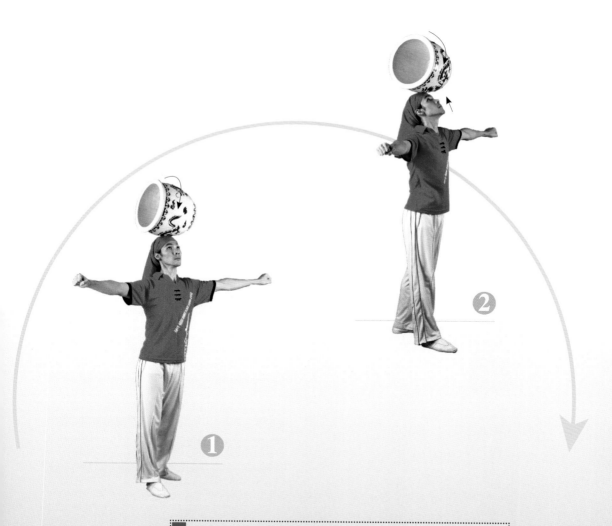

注意
事項
1. 缸下滑滾至額部位時，勿過早抬頭，即：缸滾動動作和抬頭是相互配合的。
2. 腰部晃動過大、或雙手未側平舉，將導致身體平衡點失點。

第一章　缸與耍缸的發展與教學準備

第二章　單缸技巧訓練關鍵

第三章　雙缸與三缸技巧訓練關鍵

第四章　雙人拋接單缸技巧訓練

第五章　耍缸技巧訓練關鍵

第六章　雙人耍缸技巧對拋訓練

(四)上額滾眺上頭

動 作 要 領

1.承前(三)滾眺下額動作，或缸口向右放置額上，雙手握拳側平舉。仰頭梗頸，眼睛直視斜上方，保持平衡。

2.仰頭下俯，梗頭，雙腳屈膝微蹲，緩衝缸的重心，雙手握拳側平舉保持平衡，缸經由額頭滾至頭上部位。

3.定眺平穩後，雙膝伸直站起，眼睛直視罎，雙手握拳側平舉，保持平衡。

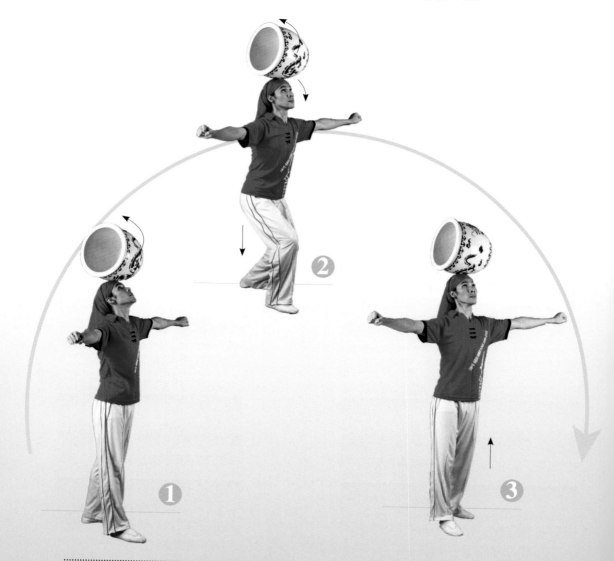

① ② ③

注意事項 1.本技巧與上頁技巧可連成連續動作。
2.缸滾至頭上時，脖子部位需梗住，增加頭部穩定度。
3.腰部晃動過大、或雙手未側平舉，均將導致身體平衡點失點。

五、立邊眺

缸的體積龐大，缸口邊緣、缸底邊緣皆可設計動作。缸口緣斜立又稱為「立邊」、「口輪」、「反斜立缸」；缸底緣斜立直稱為「斜立缸」。

動 作 要 領

立　邊：1.雙腳與肩同寬，重心在兩腳上。提氣收腹，身體保持正直。
　　　　雙手將缸口邊緣斜立在頭前中央。雙手輕輕扶住缸底和缸口邊緣。
　　　　2.定眺，雙手無名指、小指慢慢翹起，離開缸口及缸底邊緣。
　　　　3.當缸保持穩定後，慢慢把手放開，握拳側平舉，找尋平衡。

缸底緣：4.站姿與肩同寬，重心在兩腳上。提氣收腹，身體保持正直。
　　　　雙手將缸底邊緣斜立在頭前中央。雙手輕輕扶住缸底和缸口邊緣。
　　　　5.定眺，雙手無名指、小指慢慢翹起，離開缸口及缸底邊緣。
　　　　6.當缸保持穩定後，慢慢把手放開，握拳側平舉，找尋平衡。

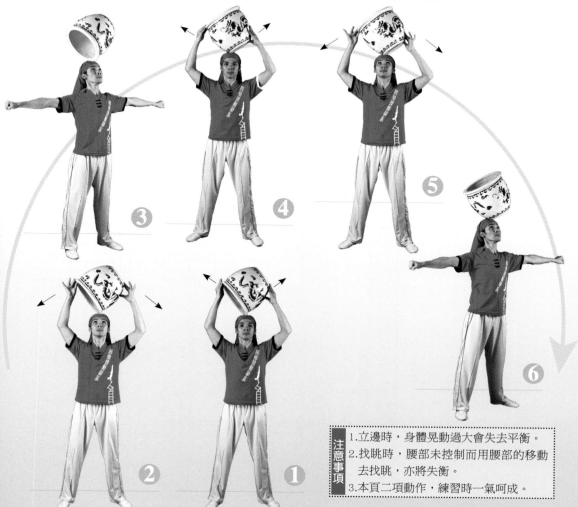

③ ④ ⑤

② ① ⑥

> **注意事項**
> 1.立邊時，身體晃動過大會失去平衡。
> 2.找眺時，腰部未控制而用腰部的移動去找眺，亦將失衡。
> 3.本頁二項動作，練習時一氣呵成。

六、雲盤控轉

動 作 要 領

1. 站姿雙腳與肩同寬，重心平均在兩腳上，提氣收腹，挺直腿、胯、腰、後背，缸口朝前，將缸身放至頭上，雙手扶住缸身。

2. 順時鐘方向將缸口轉至右側，雲盤控轉預備。

3. 雙手以逆時鐘方向撥動缸，使缸旋轉。

4. 雙手放開，握拳側平舉，定眺，維持轉缸穩定平衡。

5. 眼睛餘光直視缸，隨時調節缸的重心，穩定轉缸的平衡。

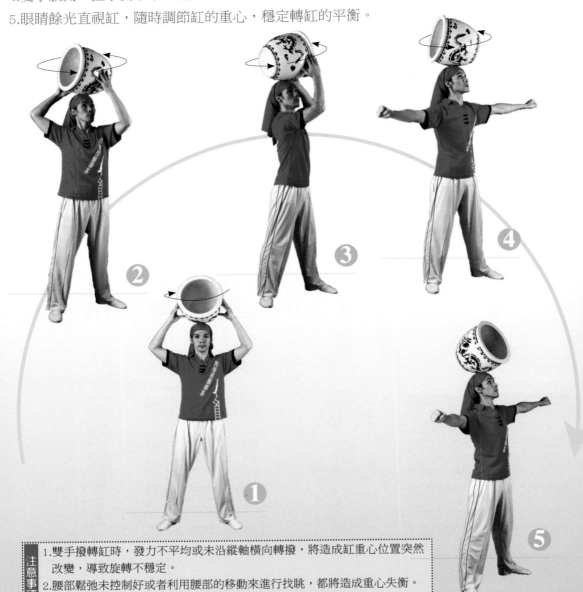

注意事項

1. 雙手撥轉缸時，發力不平均或未沿縱軸橫向轉撥，將造成缸重心位置突然改變，導致旋轉不穩定。

2. 腰部鬆弛未控制好或者利用腰部的移動來進行找眺，都將造成重心失衡。

3. 頭部在控眺中未保持平正與穩定，也會導致缸重心位置偏離。

(二)雲盤上頭

動 作 要 領

1. 練習時收腹、提氣，腿稍成前後，雙腳與肩同寬，重心在兩腳上，控制腿、腰、胯、和後背，身體保持正直稍抬頭梗頸，左手握拳側平舉，右手前平舉反抓缸口下緣。

2. 右手持缸在雙腿間前後擺盪二至三次。

3. 最後一次，將缸擺盪至頭頂前方，右手撐腕成缸口朝前，準備以逆時鐘方向撥缸。

4. 將缸拋轉至頭頂前上方，右手迅速握拳側平舉，眼睛直視缸，準備以頭接缸。

5. 當缸落下時，屈膝微蹲，緩衝缸落下的重力。以頭部來承接缸，眼睛注視缸。

6. 結束時，雙膝伸直站起，保持缸的平衡。

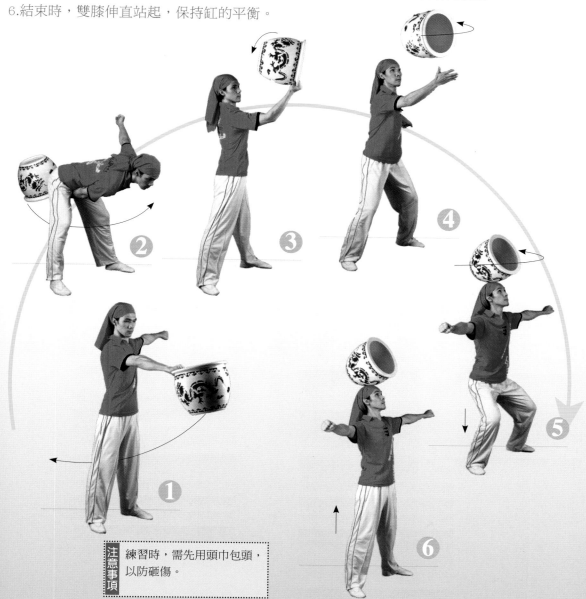

注意
事項　練習時，需先用頭巾包頭，以防砸傷。

第一章　缸罈的發展與教學準備

第二章　單罈技巧訓練關鍵

第三章　雙罈與三罈技巧訓練關鍵

第四章　雙人拋單罈技巧訓練

第五章　耍缸技巧訓練關鍵

第六章　雙人耍缸技巧對拋訓練

二、滾動練習

側缸右左胸前側滾

動 作 要 領

1. 身體直立，雙腳與肩同寬，雙手側平舉，掌心朝上，缸口朝向前，平放在右手掌心，眼睛直視缸。

2. 右手微抬，以手掌撥挑缸，使缸向左邊側滾。

3. 缸經過右手肘、右肩時，上身微微後仰，讓缸經過胸前，雙手掌心朝上保持平舉。

4. 缸經過左肩膀、左手肘時，上身抬起，恢復直立姿勢。

5. 缸滾到左手掌心時，左手手掌微微抬起，止住缸就定掌心位置。

6. 缸從左手掌心回到右手掌心，動作方向相反，要領同前。（見圖5~9）

四、雙人側缸頸肩對拋

動 作 要 領

1. 拋缸者梗頭，上胸往上微挺，使後頸肩部位產生凹下狀，以便放置缸，雙手側平舉握拳。
 接缸者右腳前、左腳後，雙手握拳側平舉，眼睛注視拋缸者動作，準備接缸。
2. 拋缸者雙膝微蹲往上發力，身體藉由屈膝伸直、上身挺起力量，梗頭將缸往上挑拋。
3. 缸從拋缸者頸肩、後腦、頭頂滾動拋出。
4. 接缸者右腳向前跨出一步，雙膝微蹲，上身前俯，準備以頸肩部承接缸。
5. 接缸者雙腳屈膝，緩衝缸觸身下滑的重力，並找尋缸的重心，梗頭保持平衡。
6. 結束時，接缸者前後雙腳伸直微開站起，維持平衡。

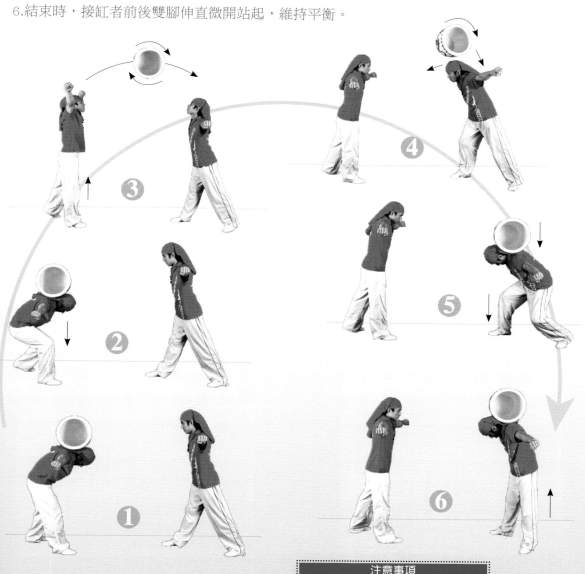

第一章

第二章

第三章　雙腿與二節技巧訓練關鍵

第四章　雙人拋接單缸技巧訓練

第五章　耍缸技巧訓練關鍵

第六章　雙人耍缸技巧對拋訓練

注意事項
頸肩對挑拋時，接缸者低頭勿過早。

173

五、頭上對拋接

動 作 要 領

1. 兩人相距一米，面對面收腹提氣，右腳前左腳後，保持軀體正直，雙手均握拳側平舉。拋缸者頭頂側缸預備，接缸者眼睛注視拋缸者動作。

2. 拋缸者雙膝微屈下蹲，準備將缸往上拋送。

3. 拋缸者向前傾斜45度，雙膝向上躍起，腰背和頸部快速用力挺直，將缸向前上方拋送。缸離頭後右腿前邁一小步，緩衝並急速煞住。

4. 接缸者接到缸時，順勢往後移動一小步、屈膝緩衝缸之重力，找尋缸的重心。

5. 結束時，接缸者雙膝伸直站起，保持平衡。

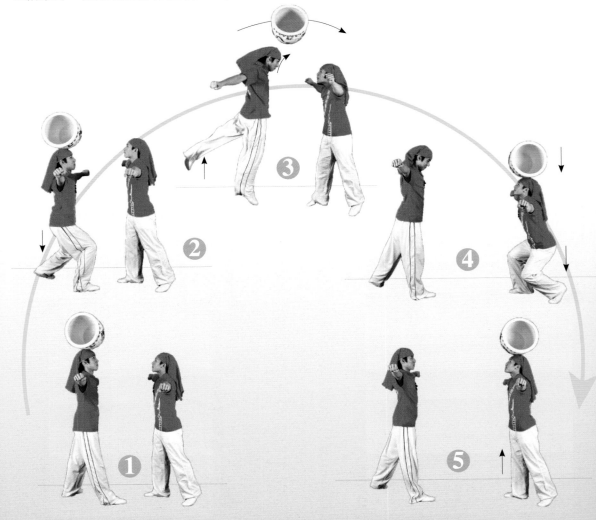

注意
事項

1. 拋缸時，頸、腰、腿等部位發力的順序需協調，以免影響缸拋出的高度。
2. 接缸者緩衝動作做得過早或過晚，會造成缸砸頭，應避免之。
3. 接缸者緩衝動作未與拋缸前的準備姿勢配合好時，會造成拋接間停頓時間過長。

六、立邊對拋接

動 作 要 領

1. 兩人相距一米，面對面收腹提氣，右腳前左腳後，保持軀體正直，雙手均側平舉握拳。拋缸者頭頂立邊預備，接缸者眼睛注視拋缸者動作。

2. 拋缸者雙膝微屈下蹲，準備將缸往上拋送。

3. 拋缸者向前傾斜45度，雙膝向上躍起，腰背和頸部快速用力挺直，將缸向前上方拋送。缸離頭後右腿前邁一小步，緩衝並急速煞住。

4. 接缸者接到缸時，順勢往後移動一小步、屈膝緩衝缸之重力，找尋缸的重心。

5. 結束時，接缸者雙膝伸直站起，保持平衡。

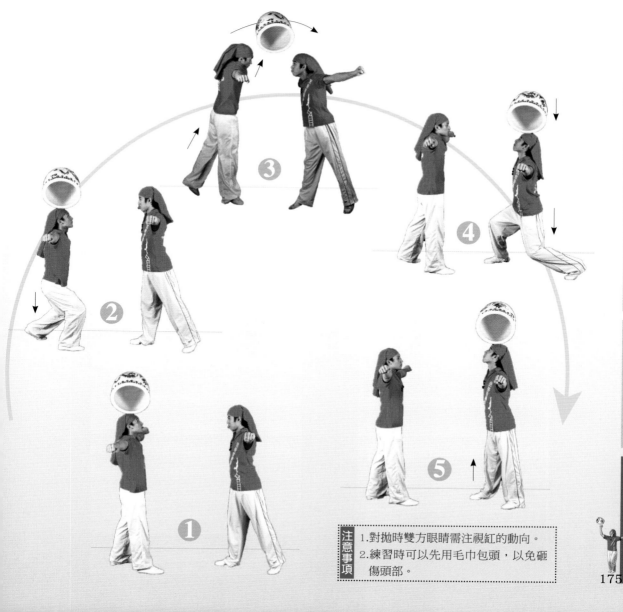

第一章　缸譚的發展與教學準備

第二章　單譚技巧訓練關鍵

第三章　雙譚與三譚技巧訓練關鍵

第四章　雙人拋接單譚技巧訓練

第五章　耍缸技巧訓練關鍵

第六章　雙人耍缸技巧對拋訓練

注意事項
1. 對拋時雙方眼睛需注視缸的動向。
2. 練習時可以先用毛巾包頭，以免砸傷頭部。

藝貴得學 學貴得師

在本書即將出版之際，著者由衷感謝民俗技藝學系的師長及同仁們，在你們的鞭策之下才能完成此書；也要感謝為筆者校稿的邱文惠先生（前淡水國中校長），從字辭正誤、圖文對應、內容結構等日以繼夜的趕工校勘。以及幫忙審稿的二位雜技大師林明賢先生（技藝舞蹈工會理事長）、與遠在美國的張玉清老師，沒有他們的耐心審閱，此書也不會完成，筆者在此一併致上最誠摯的謝忱。

此教材以簡易的文筆搭配圖解，以動作分解方式，讓讀者能輕鬆愉悅按圖索驥，練習技藝。只要依照教材內容所述，按技巧難易度次序，循序漸進練習即可。筆者在此仍要強調的是，技巧的學習一開始就是被規範的，也就是說必須按部就班掌握技巧的竅門去充分練習，紮下堅實的基礎。等領悟技巧關鍵後，便能自我發揮技藝的基本元素，從事創新。

就像王羲之寫字，只是一個「熟」字罷了。內行看門道、外行看熱鬧，真正的門道在手指、手腕、手肘、頸肩部、腳踝、膝蓋、胯部的相互配合、不斷地練習才能掌握其中的力道和方向，使缸罈能隨心所欲在空中翻轉成自己想要的高度和角度。本教材文中，常出現——以身體某一部位來「控制甩的巧勁」，就是這個道理。更深入說，同一個動作，道具不同，巧勁也就有些差異。如人飲水，冷暖自知，端靠個人不斷練習，達到「隨心所欲」的境界。

值此夜闌人靜，孤燈相伴，在此要特別感謝內人楊悅佳的體諒與支持，她不時的關懷，隨時垂詢進度，才能使筆者駟馬直追，早日付梓。

參考書目

王文生，《雜技教程》，
..................〈北京：新華出版社，2008年〉，頁350－363。

傅起鳳，《中國國粹藝術讀本──雜技》，
..................〈北京：中國文聯出版社，2008年〉，頁96。

史仲文，《中國藝術史──雜技卷》，
..................〈河北：河北人民出版社，2008年〉，頁4－577。

崔樂泉，《圖說中國古代百戲雜技》，
..................〈北京：世界圖書出版西安公司，2007年〉，頁41－43。

馮其庸，《中國藝術百科辭典》，
..................〈北京：商務印書館，2004年〉，頁777－872。

張連起，《雜技教材》，
..................〈臺北市：國立臺灣戲曲專科學校，2001年〉，頁2－104。

丁樹云、程伍牙，《雜技藝術教程》，
..................〈成都：成都出版社，1990年〉，頁399－422。

著者詳歷

筆者，新竹人，11歲上臺北就讀國立復興劇藝實驗學校——綜藝科至今，曾代表我國遠赴澳洲、紐西蘭、英國、美國、中美洲及南美洲等各地進行武術、雜技演出。

一、證照

2011 中華民國獨輪車協會（丙級）教練、裁判證

2010 中國雜技家協會（丙級）教練證

2010 取得臺北市文化局街頭藝人證

2009 南投縣體育會民俗體育委員會（C級）裁判證

2008 特技體操世界錦標賽——國家代表隊助理教練當選證書

2008 教育部97年度民俗體育種子教師證書

2007 上海市馬戲學校雜技訓練證書

2006 合格職業學校綜藝舞蹈科技術教師證書——教育部頒發

2003 臺北市基督教教會聯合會社區少年學員證書

2003 幼兒與青少年武術指導員證書

2000 第一屆武術B級教練、裁判證、廣東省武術協會訓練證書

1997 教育部新式健身操種子教師培訓證書、大專院校競技啦啦隊教練證書

二、教師聘書

2006～2012 國立臺灣戲曲學院專任技術專業教師聘書

2011 建國百年第一屆體委盃全國獨輪車錦標賽競賽規則裁判員聘書

2008 民俗技藝類種子教師研習營活動教師聘書、擔任國立臺灣戲曲學院97學年度「實習生教育實習輔導教師」聘書

2007 96年中正盃武術暨全國武術邀請賽競賽組裁判員聘書

2004～2006 國立臺灣戲曲專科學校導師聘書

2003 國立臺灣戲曲專科學校社團踢踏舞指導老師聘書

1996 復興綜藝團團員證書

三、行政資歷

2012 臺科大技職校院校際合作人才培育計畫「勁漾新使命·傳藝之旅」活動教師

2011 國立臺灣戲曲學院民俗技藝學系大學部暑期移地訓練（地點：北京雜技團）帶隊老師、國立故宮博物院「故宮周末夜」、國立臺灣藝術教育館「戶外廣場」（Marry-Man）、南投縣真佛宗民俗文化嘉年華花光盃民俗體育競賽活動教師

2010 參與數位典藏與數位學習國家型科技計畫「民俗特技在臺灣的傳承與回顧」計畫（民俗特技文物數位典藏）製作小組、臺科大技職校院校際合作人才培育計畫「戲曲藝術驚豔之旅」、國立故宮博物院「故宮周末夜」、國立臺灣藝術教育館「戶外廣場」（特技大恐慌）活動教師

2009 中等學校師資培育專門科目及學分規畫委員

2007～2009 國立臺灣戲曲學院民俗技藝學系金獎大賽活動教師

2006～2009 國立臺灣戲曲學院民俗技藝學系班際體操、武術、金獎競賽活動教師

2008 民俗技藝·特技研習營〝馬戲魔力〞、美國學校民俗技藝研習營、扶輪社民俗技藝研習營、民俗技藝類種子教師研習營、雙十國慶活動教師

2007～2008 臺灣第二、三屆國際雜技嘉年華、「臺北市第七屆教育盃中小學校際武術錦標賽」、國立臺灣戲曲學院民俗技藝學系國高中部暑期移地訓練（地點：上海馬戲學校）帶隊老師、國立臺灣戲曲學院民俗技藝學系創系二十五週年晚會活動教師

2006 海峽兩岸雜技教學座談會（地點：上海馬戲學校、廣州戰士雜技團、浙江曲藝團）活動教師

2004 關渡花卉藝術節開幕（國立臺灣戲曲專科學校綜藝舞蹈科）帶隊老師

四、執行公演製作

2011 帶隊參加高雄內門全國宋江陣大賽——擔任指導教練

2009～2010 國立臺灣戲曲學院民俗技藝學系畢業公演（精班、藝班）——舞臺監督

2009 夏季臺北聽障奧運會開幕大典節目演出——指導教師

2004～2007 國立臺灣戲曲專科學校綜藝舞蹈科畢業公演（輝班、俗班、民班）——導演

2006 臺北市傳統藝術季「寶島風采」——藝術總監

2006 農曆春節臺灣青少年文化訪問團「寶島風華」——副團長兼舞臺監督

2005 農曆春節臺灣綜藝訪問團訪演，赴大洋洲、
斐濟、布里斯本、雪梨、墨爾本、澳洲佛誕節
（Buddha Birth Day Festival）慶祝大會——綜藝舞
蹈科指導老師

五、參與研討與進修

2011 參加第一屆「表演藝術暨表演藝術產業」學術論
文研討會發表

2011 參加中華民國獨輪車協會教練講習研討會發表

2010～2011 參加戲曲國際學術研討會、中國雜技家協
會（丙級）教練講習、體育運動學術團體聯合年
會暨學術研討會

2009 參加臺北市立體育學院運動藝術國際學術研討會
發表、長榮大學「2009 國際華人民俗體育學術
研討會」、臺北市立體育學院「2009年國際競
技運動教練科學（運動傷害暨疲勞恢復）研習
會」、教育部補助特色領域人才培育改進計畫
「戲曲創新教學工作坊（三）」研習

2008 參加教育部補助特色領域人才培育改進計畫「戲
曲創新教學工作坊（一）」觀摩教學發表、「戲
曲創新教學工作坊（二）」研習

2004 北藝大夏季舞校‧關渡，舞二夏研習營結業

1994 劇場藝術研習營結業

六、教學資歷

2000~11 1.擔任啦啦隊指導老師：計有光武工專資管
科、銘傳大學競技啦啦隊、育達商職競技啦
啦隊

2.擔任武術指導老師：計有麗山國中、文湖國
小、南湖高中武術社團、民視「飛龍在天」

3.擔任踢踏舞老師：計有育成音樂舞蹈中心、
國立臺灣戲曲專科學校推廣教育班、國立臺
灣戲曲專科學校社團、舞工廠舞團、中正國
中、長庚醫院、明曜親子館、竹東鎮公所中
山社區

4.擔任雜技指導老師：計有連江縣立敬恆國小
雜技社、中央大學雜技社、麗山高中雜技
社、文化大學推廣教育部、國立臺灣戲曲專
科學校綜藝舞蹈科

5.擔任武術、雜技、體操指導老師：社區少年
學園、唐藝舞蹈教育中心

2001~ 02 啦啦隊比賽競技特技設計：光武技術學院

七、個人演出

2000～2005 舞工廠舞團：

1.赴國外演出：英國、澳門藝穗節

2.從事校園巡演：玄奘大學、東海大學

3.應邀演出：舞躍大地、What's up—澎湖縣文化局
演藝廳演出、城市舞宴戶外藝術節、國立暨南大
學校慶活動、2003政大藝術派、92年度表演藝
術團隊基層巡演、臺北縣全運會開幕、花蓮國家
建設開幕、臺中中山醫學院藝術季小丑特技、臺
北市傳統藝術季、宜蘭童玩小子放心玩、總統府
廣場抗SARS活動、全省觀光夜市聯合抗煞晚會、
2003臺北燈節、士林國際文化節、新竹北埔建鄉
168年、佛光山佛誕日青春聖歌

2001~03 國防部藝工隊：
全省外島巡迴演出、國防部藝工隊競賽演展（國
軍文藝中心）、競賽勞軍演出、金門勞軍、大學
博覽會表演、藝宣競賽頒獎晚會、臺灣綜藝訪問
團（泰國、菲律賓、印尼、越南、馬來西亞）演
出、臺北偶藝團——西遊記、春節聯歡馬祖勞軍
演出晚會、澎湖金門、東引（東莒、西莒）春節
聯歡勞軍演出

2003 角色工作坊劇團年度大作——貝果爺爺巡迴演出
演員

2000 國立復興劇藝實驗學校綜藝科優秀校友赴紐西蘭
參加奧克蘭東方年春節活動演出

1997~2000 臺北體院體育發表會

1990~2003 雙十國慶慶祝大會表演

1996 國立復興劇藝實驗學校綜藝科第五屆畢業公演、
復興綜藝團中美洲巡迴表演（瓜地馬拉、尼加拉
瓜、宏都拉斯、巴拿馬、哥斯大黎加）

1994 赴巴西中華國術總會表演

八、優異表現與獎勵

2011 榮獲國立臺灣戲曲學院九十九學年度——優良教
師

2000 國術暨太極拳推手錦標賽槍術第一名、競技武術
三項全能第二名

1999 大專運動會錦標賽器械槍術第一名

1998 榮獲教育部中華民國青年友好訪問團——亞太團
團員

1995 第五屆國術錦標賽拳術對練第二名

國家圖書館出版品預行編目(CIP)資料

雜耍拋接基本教材——缸罈技巧 / 彭書相 著.－初版.
－－臺北市：國立臺灣戲曲學院，民101.03 面；　公分
　ISBN　978-986-03-1837-1　（平裝）
1.民俗特技 2.運動教學法 3.雜耍缸罈
991.9033　　　　　　　　　　　　　　　　　101003088

《雜耍拋接基本教材——缸罈技巧》



指導單位：國立臺灣戲曲學院
發 行 人：張瑞濱
著　　者：彭書相
執　　監：李曉蕾
總　　校：邱文惠
示範助教：范博凱、蔡萬霖
協助編輯小組：王素真、朱佩珍、李心瑜、林秋容、林明賢、柯建華、洪佩玉、馬薇茜
　　　　　　　陳碧涵、陳鳳廷、陳金鳳、陳鈴惠、陳儒文、陳俊安、張珮雲、張文美
　　　　　　　張元貞、張燕燕、張克仁、張玉清、張京嵐、程育君、楊益全、楊櫻花
　　　　　　　楊悅佳、趙寄華、劉大鵬　（依姓氏筆畫為序）
資料整理：黃孟凡、蔡宜頻
出 版 者：國立臺灣戲曲學院
地　　址：內湖校區 /114臺北市內湖區內湖路二段177號
　　　　　木柵校區 /116臺北市文山區木柵路三段66巷8之1號
電　　話：02-27962666轉1230
傳　　真：02-27941238
網　　址：http：//www.tcpa.edu.tw
攝　　影：張家齊
美術設計：名格文化印刷設計事業有限公司
電　　話：02-29845807
印　　刷：福霖印刷企業有限公司
電　　話：02-22216914
出版日期：101年 3月初版
定　　價：新台幣350元
展 售 處：1.國家書店松江門市　　02-25180207　　104臺北市松江路209號1樓
　　　　　2.五南文化廣場
　　　　　　台中總店　04-22260330　　400臺中市中山路6號
　　　　　　台 大 店　02-23683380　　100台北市中正區羅斯福路4段160號
ISBN：978-986-03-1837-1(平裝)　　1.民俗特技 2.運動教學法 3.雜耍缸罈
GPN：1010101018